MANET

真实的深度

马奈

[法] 弗朗索瓦丝·培尔 著 李磊 译

北京联合出版公司
Beijing United Publishing Co.,Ltd.

日常生活图景

马奈从日常生活中汲取灵感，将眼前所见
描绘成画面。

7

肖像画

马奈为友人、亲属、无名氏和各界名流（如
马拉美和莫奈）创作肖像画。

45

A B

风景画

马奈并不热衷田园生活，他留下的风景画数量稀少，包括一些描绘花园景观和巴黎街道的作品。

81

静物画

虽然在马奈的作品中，静物画的数量仅占五分之一，但他以静物画的传统题材（如花束、水果等）为灵感，为后世留下了许多动人画作。

91

C D

A

MANET 马奈

日常生活图景

马奈与他的印象派画家好友们不同，他首先是一位从日常生活中汲取创作灵感的画家，其画作中宗教题材和历史场景的占比几乎可以忽略不计。正如马奈的好友、诗人波德莱尔在他 1846 年开始创作的美学论文集《1846 年的沙龙》中所述，"由文人雅士和难登大雅之堂、随波逐流的人们共同组成的生活舞台"证明了"只需睁开双眼便能看见世人的伟大"。马奈从公园、咖啡馆、赛马场和塞纳河畔等日常生活场景中寻得灵感，以一种莫泊桑式的讽刺艺术风格进行绘画创作。

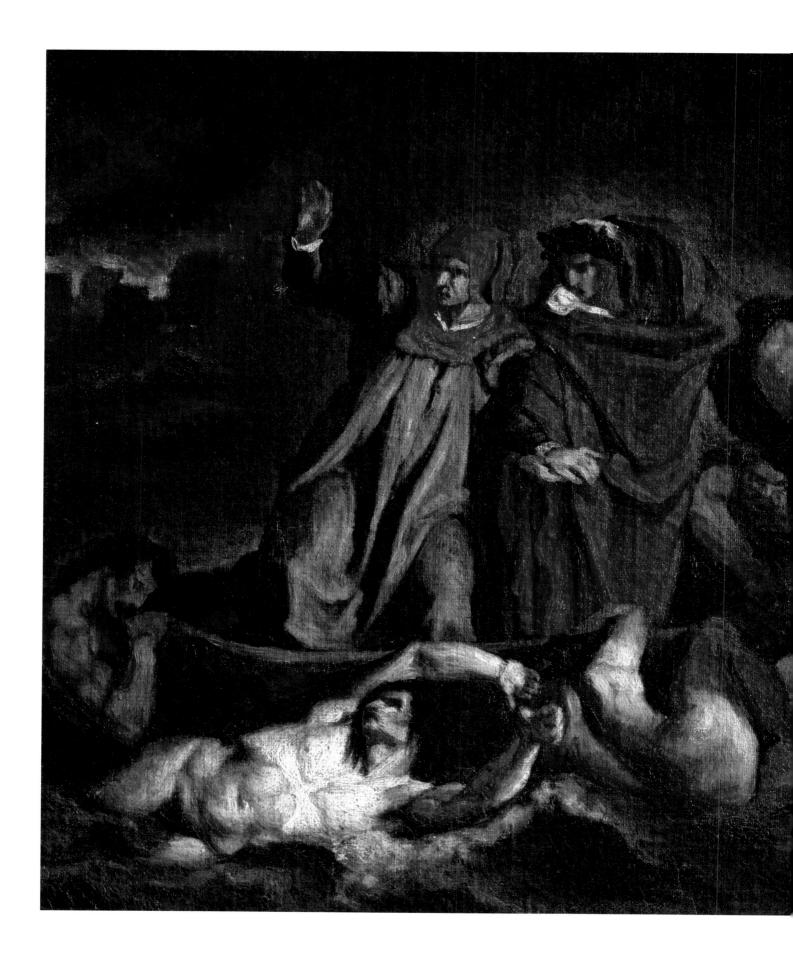

MANET　马奈

致敬德拉克洛瓦

　　1850年，马奈和安托南·普鲁斯特一起进入学院派画家托马斯·库图尔的工作室学习绘画。按照当时公认的教学方式，马奈在掌握绘画基本功后，开始临摹学习。他频繁出入卢浮宫和卢森堡博物馆，现今留存的多份卢浮宫馆内临摹许可申请书见证了他在职业生涯之初的这段岁月。德拉克洛瓦是当时深受敬仰的著名画家，波德莱尔将其誉为"19世纪名副其实的画家"。马奈拜访了德拉克洛瓦，并征得了临摹其名作《但丁之舟》的许可。这幅仿作是马奈仅存的早期作品之一。1863年，马奈同波德莱尔一起参加了这位浪漫主义大师的葬礼，并被方丹-拉图尔绘入了1864年创作的画作《致敬德拉克洛瓦》。

《但丁之舟》（临摹德拉克洛瓦的作品）

1854—1855 年　布面油彩画
高：38 厘米　宽：46 厘米
里昂　里昂美术馆

《草地上的午餐》

1863 年　布面油彩画
高：208 厘米　宽：264.5 厘米
巴黎　奥赛博物馆

风格与技巧
惊世骇俗

1863年，因为官方沙龙展评委会在评选作品时过于严格，拿破仑三世于4月20日亲临现场，对落选画作进行评判，最后他决定在巴黎工业宫的侧厅举行"落选者沙龙"，将落选作品公开展览。一些艺术家不愿意参加"落选者沙龙"展览，而马奈没有纠结，将自己的《草地上的午餐》（又名《浴》）挂在了"落选者沙龙"的展墙上，不料在当时掀起了轩然大波。这是一幅借鉴了提香和拉斐尔画作的主题和构图的作品，画家选择了通常用于描绘宏大历史题材的巨幅画布进行创作，但传统作品中的主题荡然无存，取而代之的是有伤风化且令人费解的世俗场景：这名女子出于什么原因赤身裸体地坐在草地上？身旁还围坐着两位身着现代服饰的男子，他们是画家以两位弟弟为模特创作出的人物吗？一切毫无头绪。公众对此画作嗤之以鼻。不可否认的是，画作的绘画手法自然洒脱、无拘无束，画布上涂抹着大量色调均匀的色块，阴影的部分与明亮的部分形成鲜明对比，林中内景犹如一块装饰布景，而画中人好似摆姿势的模特。

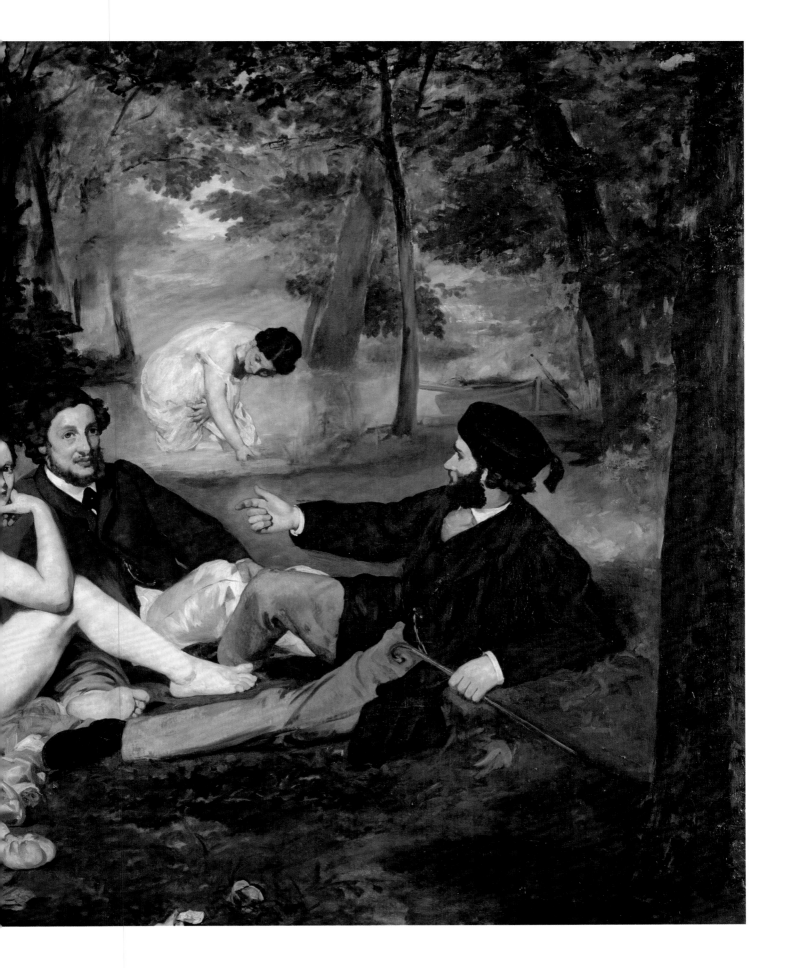

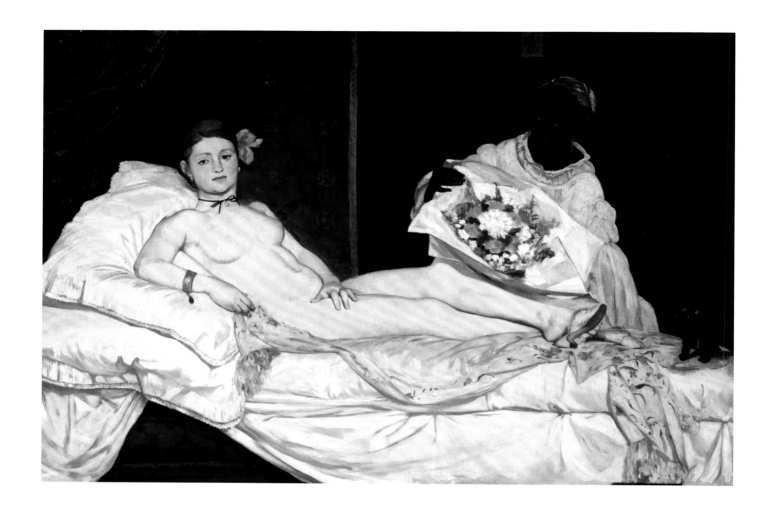

《维纳斯的诞生》获得胜利，《奥林匹亚》引起争议

这两幅作品的共同点是两位画家都从前辈作品中获取了灵感，由传统绘画题材演绎而出：马奈受到了提香、戈雅和安格尔的启发；卡巴内尔（1823—1889）则受到了提香的影响。

然而，这两幅画作命运迥异。在1863年的沙龙展上，"风姿绰约"的维纳斯大获全胜——拿破仑三世立刻将其购入囊中，但《奥林匹亚》遭到了口诛笔伐。虽说当时并未禁止在艺术创作中表现裸体，但只能以此歌颂神话

人物，右页的《维纳斯的诞生》就是一幅表现维纳斯在海上诞生的裸体画作，虽然维纳斯呈现出过于慵懒、娇媚的形象，却也展现出了极致的女性之美，满足了法兰西第二帝国时代的折衷主义审美。但左页的《奥林匹亚》流露着现实主义风格。画中人以藐视的眼神直视观众，她身上的精致饰物，还有老主顾送来的奢美花束揭示了她的妓女身份。

当时，评论界将《奥林匹亚》形容为"腐坏发臭""丑陋无

比"和"腹部蜡黄的姬妾"。面对此起彼伏的讨伐声，作家左拉积极维护马奈："我本人深知，您是如此令人钦佩，您成功地……用独一无二的绘画语言，有力地表达出光与影的真实感，以及人与物的真实性。"同时，左拉尖刻地抨击了《维纳斯的诞生》："一名浸润在乳汁之河中的女神，仿若一名风流艳妇，她并非血肉之躯，而是某种粉白色的杏仁酱，这才是一种亵渎！"

" 我作画时会尽可能地简化眼前之物。
因此，《奥林匹亚》还能更纯粹些吗？
有人对我说，人物显得有些生硬，
但她们就是我所看到的模样。我画我所见。 "

—— 马奈

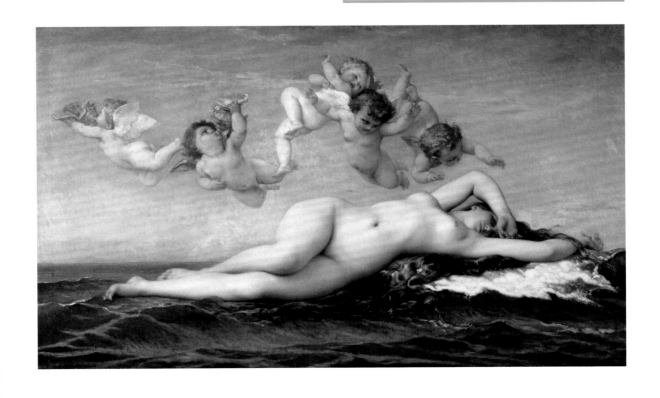

"　今天的艺术家不会说'请来观赏完美的画作'，　　　　　　　"
　　而是'请来观看真挚的作品'。

—— 马奈

少见的宗教主题

　　这幅画是马奈鲜见的宗教题材作品之一，正如位于画面右下角的石头上铭刻的文字[1]所示，他以略显洒脱的笔触描绘了《约翰福音》（20：12）中描写的基督复活的场景。该作在1864年的沙龙展上亮相时，引起了巨大轰动，富有戏剧性色彩的布光突显出基督的尸身。但评论界认为此作显示出过于露骨的现实主义风格，批评其线条和色彩并没有还原真实。

1. 石头上刻着"《约翰福音》第二十章 十二节"的字样，福音书中的具体原文为："就见两个天使，穿着白衣，在安放耶稣身体的地方坐着，一个在头，一个在脚。"（译者注，后同）

《亡故的基督与天使》

1864 年　布面油彩画
高：179.4 厘米　宽：149.9 厘米
纽约　大都会艺术博物馆　海维梅尔藏品

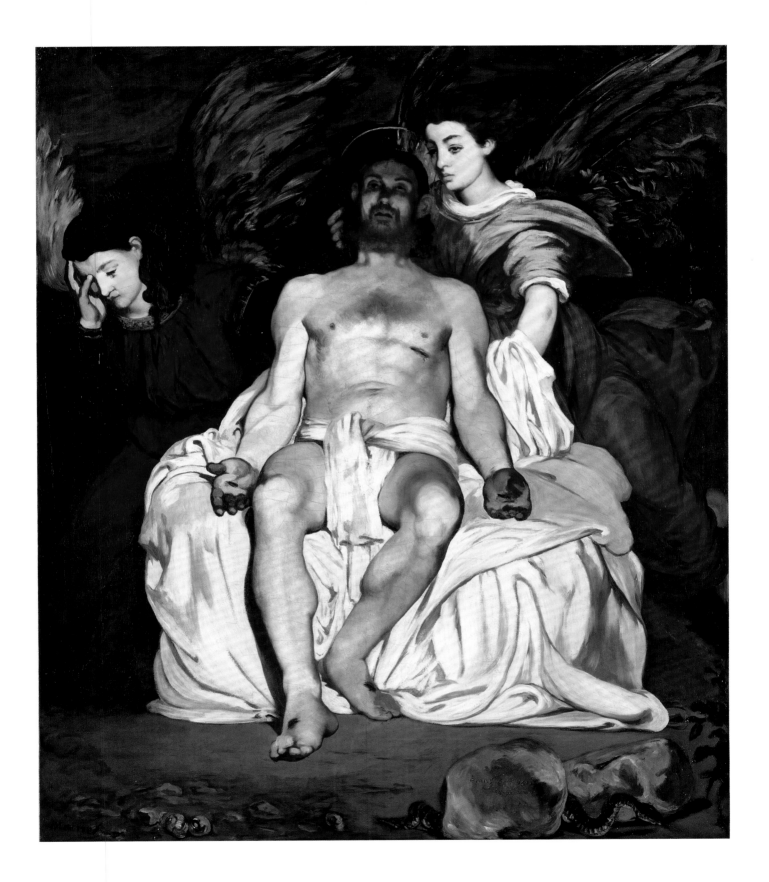

日常生活图景

灵感源泉——西班牙

这两幅作品的创作灵感均源自西班牙。《死去的斗牛士》是《斗牛插曲》的残篇[1]，此作在1864年的沙龙展上亮相时，因其创作主题引发了一场激烈论战。而《吹短笛的男孩》则借鉴了委拉斯开兹的巨幅人像。

在右页画幅中，马奈通过涂抹色调均匀的红色、白色和黑色色块，让吹笛少年的轮廓清晰地显现在灰色背景上，此种色彩搭配将画作衬托得犹如一张"扑克牌和埃皮纳勒[2]版画"。这样的绘画方式并未影响透视效果，反而令人物形象跃然纸上，其左脚脚后跟拖长的一小截细窄阴影，以及右侧疑似画家签名的笔触，加强了画面景深。然而这种描绘手法还是惹怒了传统绘画的捍卫者，他们认为学院派的线性透视法仍是重中之重。1884年，保罗·曼茨写道："这名少年乐手以随意笔触描绘而出，画面上涂抹着鲜艳的色彩，红色的裤子尤为瞩目。他的形象呈现于色调单一的灰色背景上，画家略去了对地面、氛围和远景的描绘，让可怜的孩子似乎紧贴着一道虚幻的墙壁。"左拉的态度则与之相反，他向马奈的艺术"准确性"致敬，认为他的艺术以简单方式取得了"显著效果"，让艺术家得以重新回归为"一个对真实抱有好奇心的人，并从自身孕育出一个拥有独特且强大的生命力的世界"。

1. 马奈的作品在当时备受嘲讽，他在屡次受挫后，亲手割破了自己的作品《斗牛插曲》。所以作者称这幅画是"残篇"。
2. 位于法国东北部的城市，为法国知名的版画生产地。

《逝者》或《死去的斗牛士》

1863—1865 年　布面油彩画
高：75.9 厘米　宽：153.3 厘米
华盛顿　美国国家美术馆

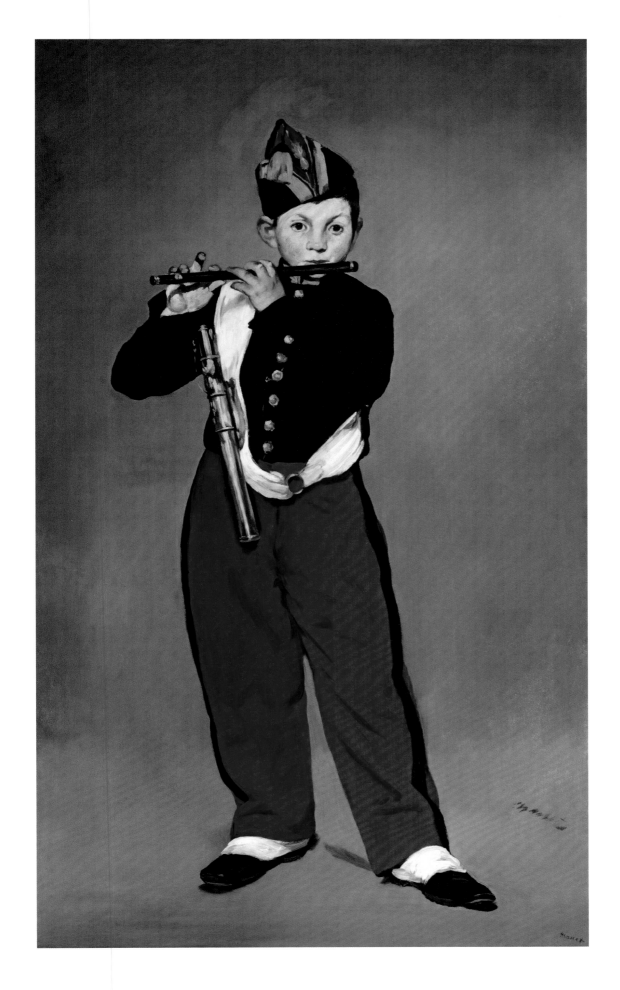

现代生活娱乐项目——赛马

　　马奈的作品革新了自19世纪初以来以热里科[1]为代表的赛马绘画，后者的主题常为马匹的侧影。1857年，拿破仑三世和欧仁妮皇后为隆尚赛马场举行落成仪式，这幅画的场景就取自隆尚赛马场。画面上，马匹均正对前方，面向观者飞奔而来。正如德加一样，马奈用这幅作品表达出他对画面动态表现形式的关注，并以此展现出巴黎人的现代生活娱乐项目之一——赛马。而德加刚好也创作过一幅名为《赛马场上的马奈》（收藏于纽约大都会艺术博物馆）的素描作品。

1. 1791—1824 年，法国浪漫主义画派先驱。

《隆尚赛马》

1866 年　布面油彩画
高：44 厘米　宽：84.2 厘米
芝加哥　芝加哥艺术学院
波特·帕尔默藏品

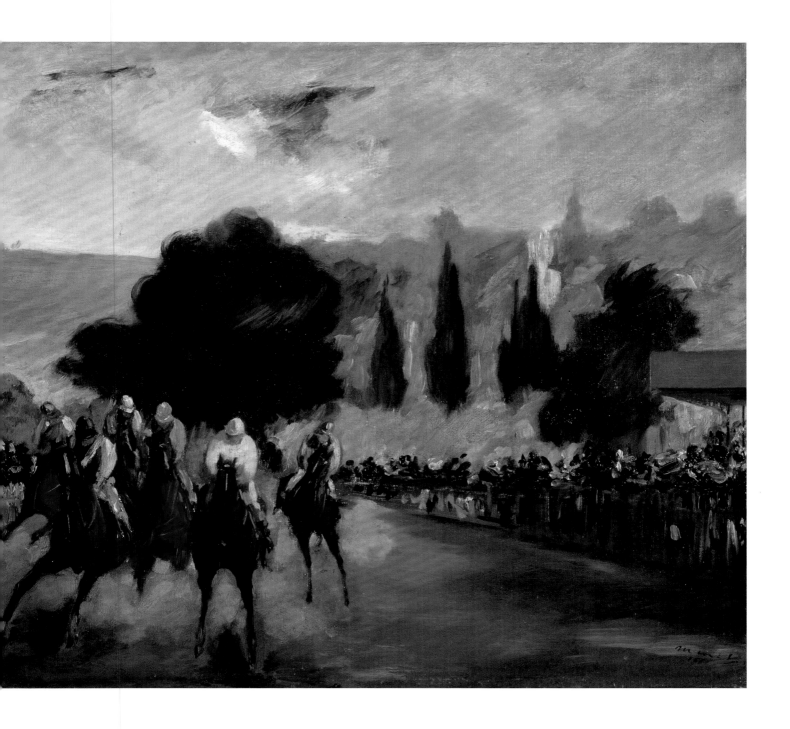

日常生活图景

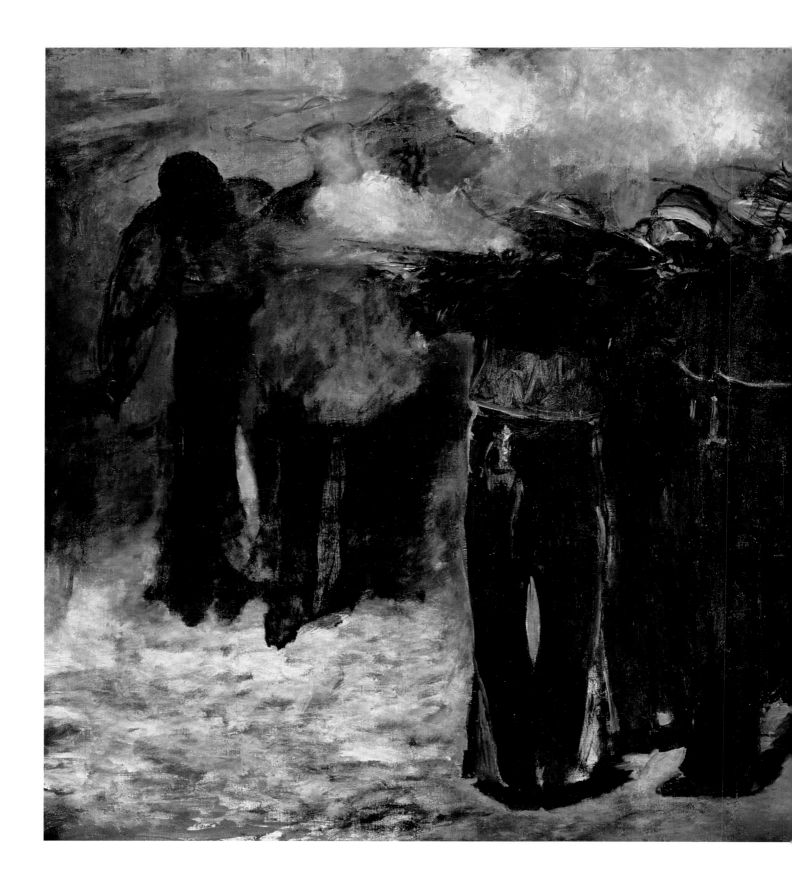

恢宏篇章

因为马奈屡次落选官方沙龙展，所以他于1867年5月在私人展馆——阿尔玛陈列馆内展出了50幅作品，但这次展览也遭遇了滑铁卢。这让马奈无比气馁，因为他想用这幅作品来证明自己创作恢宏历史题材画作的能力。与德拉克洛瓦、格罗和热里科等19世纪初的浪漫主义前辈一样，他选择了当时的历史事件进行描绘：在拿破仑三世的怂恿下，出身奥地利哈布斯堡家族的马克西米利安同意成为墨西哥君主，但在他"冒险"当上墨西哥皇帝后，迎来了悲惨结局。法军撤退后，1867年6月19日，马克西米利安被墨西哥军事法庭判处枪决。

此作的构图借鉴了戈雅的《1808年5月3日夜枪杀起义者》，马奈对部分轮廓边线进行了反复修改，这些改动痕迹在画布上清晰可辨，后来，他放弃描绘此画，另创作了三幅同题材油画作品。马奈用画笔捕捉到了行刑者开枪射出子弹的精准瞬间，画面上烟雾四处飘散，掩盖了残忍的极刑场面，但行刑者的形象仍清晰可见，他们就站在那里。这种描绘方式让此作犹如一张纪实照片。

《处决马克西米利安》

1867 年　布面油彩画
高：195.9 厘米　宽：259.7 厘米
波士顿　波士顿美术博物馆

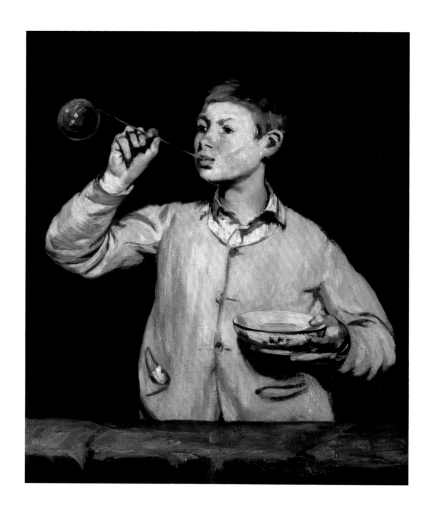

1. 1699—1779 年，法国著名静物画家。

在两幅风俗画中描绘同一位模特

左页画幅中的肥皂泡让人联想起生命的脆弱，此作继承了西班牙和荷兰的虚空派绘画传统，尤其受到了夏尔丹[1]的影响。这位大师的同名作品现收藏于纽约大都会艺术博物馆，画作上描绘着类似的石台和同样幽暗的背景。

右页画幅上的少年由同一位模特扮演，他就是苏珊娜（马奈之妻）的儿子莱昂·克尔拉-勒恩霍夫，人物处于画面中央。画中人物互不言语，互不相望，场景令人困惑不解。马奈将静物画技法融入这幅人物肖像中，这种绘画方式在他构图复杂的大型作品中十分常见，虽然当时的评论界对此颇有微词，但对他的高超技法仍充满敬意，画面上的静物让人联想起艺术家在生命末期描绘的独立静物画。马里于斯·肖梅兰在1868年6月22日出版的《新闻报》上评论道："午餐摆在洁白无瑕的锦缎花纹桌布上，桌上放着牡蛎、柠檬、半杯白葡萄酒、酒瓶、青花小壶和白瓷咖啡杯。配有红丝绒垫的椅子置于桌旁，能瞥见上面堆着头盔、弯刀和枪柄上镶着象牙的大型火枪。大师以精准的色调和非凡的笔触刻画出眼前的一切。"

《 工作室的午餐 》

1868 年　布面油彩画
高：118.3 厘米　宽：154 厘米
慕尼黑　新绘画陈列馆

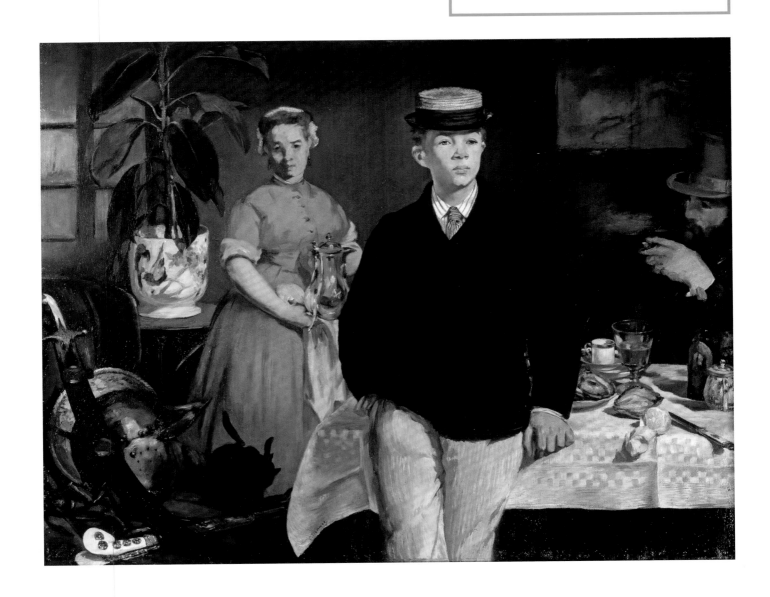

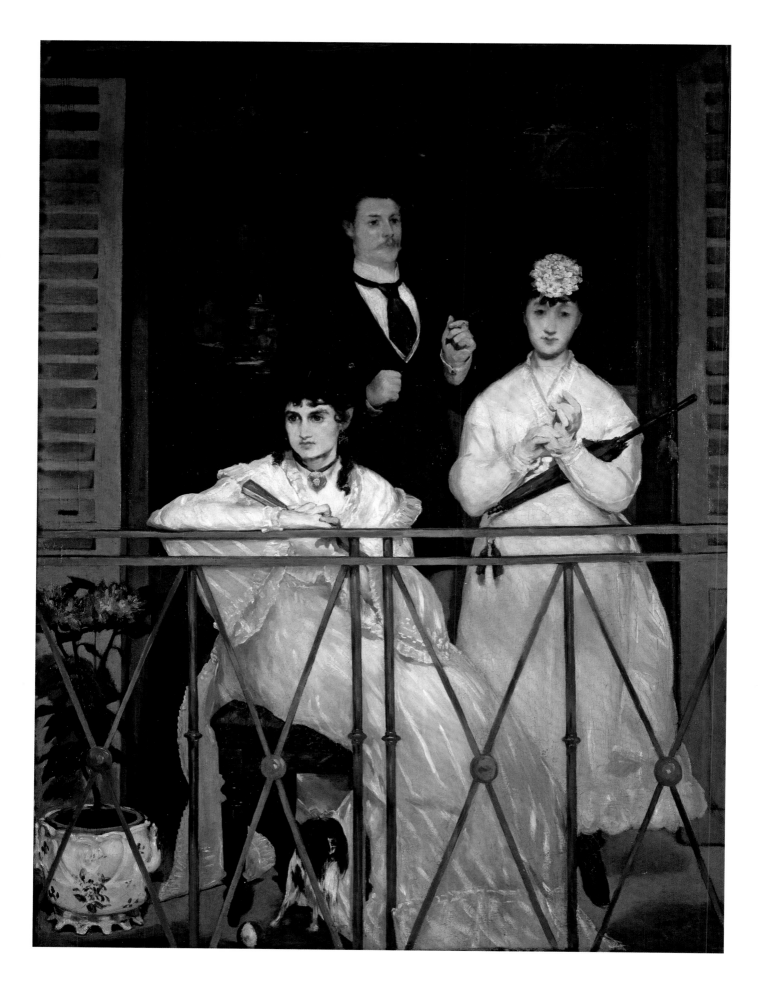

MANET　　马奈

具有现代性的
典范之作

这幅画的构图灵感同样源自戈雅。马奈将三位友人安置于画布上，风景画家安托万·吉耶梅（1842—1918）站在女士们身后，彼时，他在瑞士学院[1]结识了一众青年艺术家，并成为这些未来的印象派画家的好友；身处画面左侧背景阴影中手托茶盘的少年可能是莱昂·克尔拉-勒恩霍夫；小提琴家范妮·克洛站于右侧，她时常与苏姗娜一起演奏音乐；眼神忧郁的贝尔特·莫里索坐在左侧，在看过此画后，她曾向姐姐倾诉道："与其说丑陋，我看起来更显得怪异。"

马奈在此画作中再次展现出他

与同时代画家的不同之处。其他画家会通过描绘人物相互交流和彼此对望的交际场景来"讲述"故事，而马奈把人物置于各自孤立的状态中，人物目光涣散，面无表情，心不在焉，观者需要自己去思考画面所讲述的故事。

这种画面叙事的缺失，再加上简化的轮廓、浓稠的色彩和近景光亮与背景阴影之间的强烈反差，又一次激怒了官方评论界。即便如此，此画作仍成为新一代印象派画家眼中具有现代性的典范之作。在将近一个世纪之后，比利时画家马格里特从这幅画中汲取灵感，创作出了超现实主义风格的作品《马奈的阳台》，他将四具棺木摆在类似的装饰着绿色百叶窗的阳台上，每具棺木与马奈原作中的人物一一对应，近景中的棺木甚至摆出了"坐着"的姿势。

1. 瑞士学院学习班是一个专为年轻艺术家所设置的工作室，他们只需缴纳少量的会费，便可以在这里进行写生和创作。

《阳台》

1868—1869 年　布面油彩画
高：170 厘米　宽：124.5 厘米
巴黎　奥赛博物馆

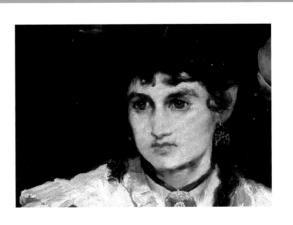

在海滩上散心

　　与法兰西第二帝国和第三共和国时期的中产阶级一样，马奈常携家人前往海边度假，他们对奥帕尔海岸情有独钟。1873年夏天，他在滨海贝尔克创作了这幅作品。画面上，苏姗娜在静心阅读，胞弟欧仁正沉浸在思绪中。他重新采用了印象派画家们钟爱的绘画题材，运用印象派变幻无常的笔触，如同印象派画家一样进行创作——颜料中残留的沙子可以佐证他就地写生的创作方式，不过，马奈仍旧选择灰色和黑色来描绘人物，并未采用印象派画家偏爱的色调。

　　苏姗娜的优雅身姿表明了马奈对时尚的兴趣，马奈也通过自己的画笔记录了那个时代的生活。1863年，波德莱尔发表了长文《现代生活的画家》，这是一篇对同时代画家康斯坦丁·居伊的赞美文章，作家用一整个章节阐述了何为"现代生活的画家"。

《海滩上》

1873 年　布面油彩画
高：60 厘米　宽：73.5 厘米
巴黎　奥赛博物馆

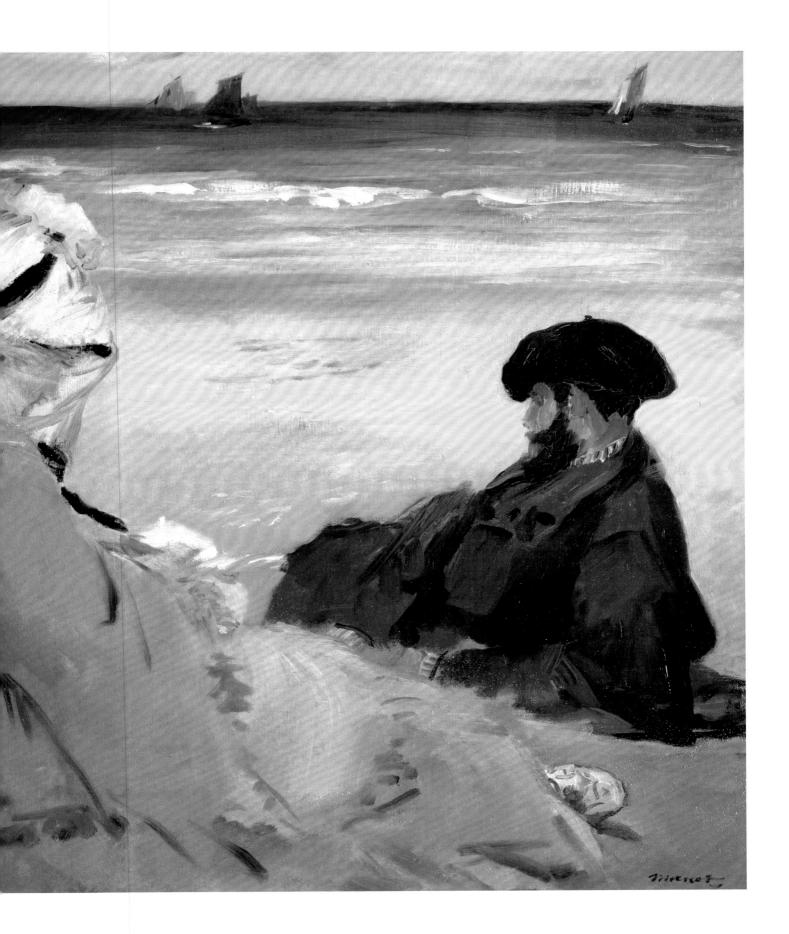

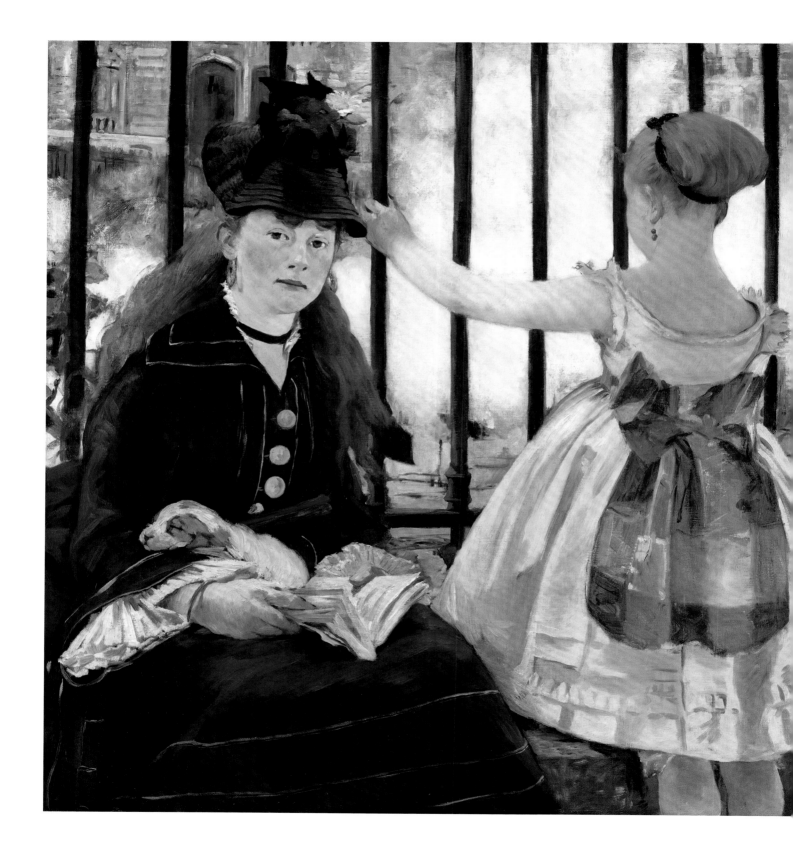

MANET 马奈

> "不可思议之事围绕着我们，犹如空气般如影随形，然而我们看不见它。"
>
> —— 波德莱尔

时代的完美见证

早在卡耶博特和莫奈之前，马奈就以火车站和火车题材进行创作了。当时，他的工作室坐落于圣彼得堡街4号，与圣拉扎尔火车站仅一步之遥。画面中弥漫的烟雾揭示了场景的发生地，十一根铁栏杆划定了近景的边界，将人物与远处的铁道分隔开来。两位人物分别呈现出"心无旁骛"和"心不在焉"的形象，在画面上相互呼应。维多琳·默朗穿着深蓝色连衣裙，头发披散下来，仿佛在以漠不关心的眼神打量观者，而马奈的朋友阿方斯·伊尔施的女儿则背对着观者，她盘着发髻，身穿一件白色夏裙。

《铁路》

1872—1873 年　布面油彩画
高：93.3 厘米　宽：111.5 厘米
华盛顿　美国国家美术馆

"　　对我们而言，马奈的重要性就像奇马布埃[1]或乔托[2]对于文艺复兴时期的意大利人那样。"

—— 雷诺阿

雷诺阿
《莫奈夫人与她的儿子》

1874 年　布面油彩画
高：50.4 厘米　宽：68 厘米
华盛顿　美国国家美术馆

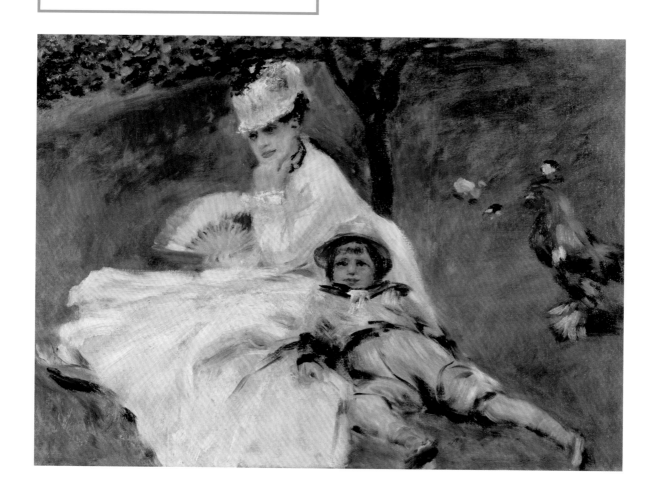

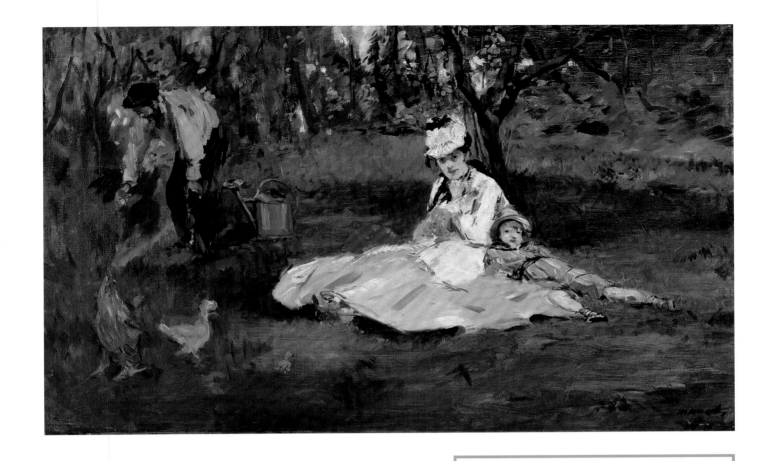

《阿让特伊花园中的莫奈一家》

1874 年　布面油彩画
高：61 厘米　宽：99.7 厘米
纽约　大都会艺术博物馆

灵感与影响

马奈是印象派画家吗

　　1874年春天，马奈拒绝参加首次印象派画展，但他经常从与家人共度夏日的热讷维耶到阿让特伊去拜访莫奈。对于右页画作，莫奈回忆道："这幅美妙的画创作于我们的阿让特伊花园，那一天，马奈受色彩和光线的启发，在户外描绘了这幅作品，刻画出树下的人物。在马奈作画的时候，雷诺阿也来了。他也感受到了光线和场景的魅力，于是向我索要调色盘、画笔和画布，与马奈并肩开始作画。"左页这幅《莫奈夫人与她的儿子》就出自雷诺阿之手。当时莫奈也画了一幅名为《在画架旁作画的马奈》的作品，但这幅画不幸遗失了。

　　自19世纪70年代初以来，马奈受印象派画家影响，更多地选择户外主题，并以更显明快和简练的笔触，施用浅淡明亮的色彩进行创作，但他从未让色彩主宰画面，也从未参加过接下来的几次印象派画展。

1. 约 1240—1302 年，意大利画家，乔托的老师。
2. 1267—1337 年，意大利画家，被誉为文艺复兴开创者、欧洲绘画之父。

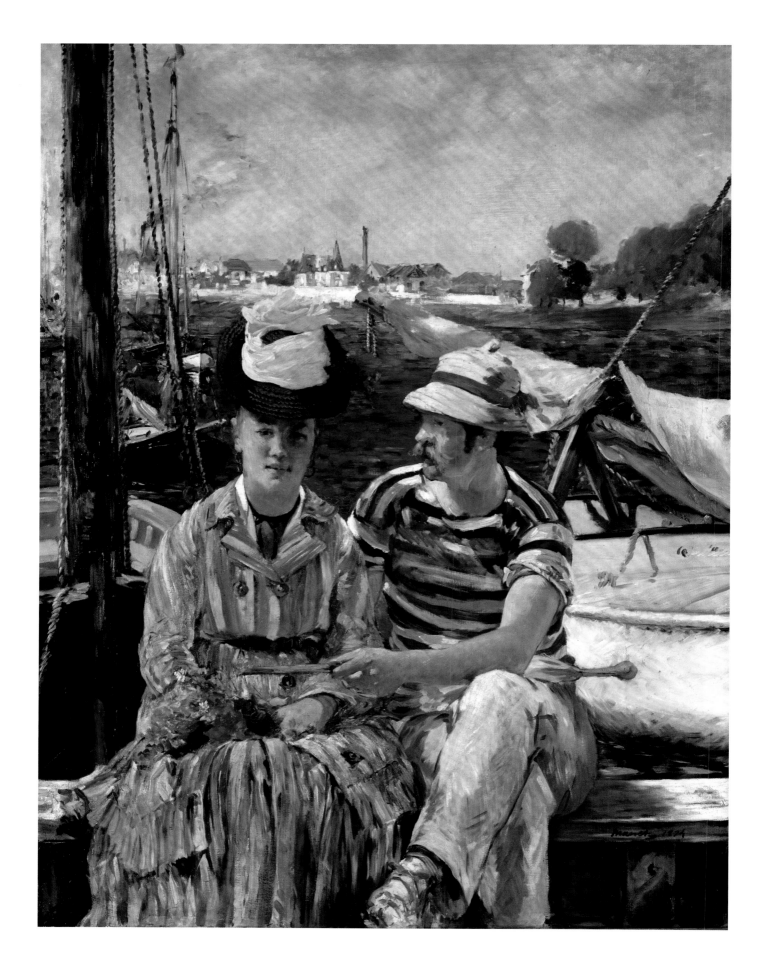

MANET 马奈

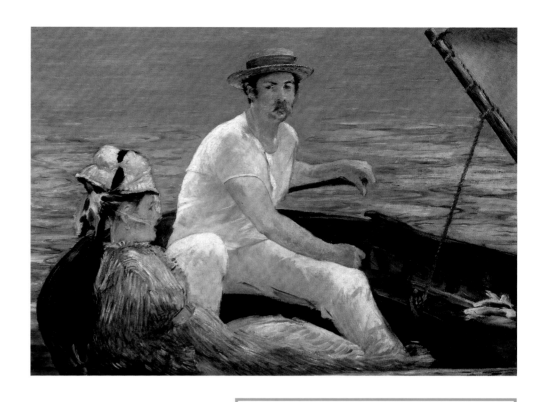

"以简洁的笔触描绘出
自然的真实面貌"

马奈以姻兄鲁道夫·勒恩霍夫为原型创作出这两幅画中的男性角色，虽然并未舍弃用平稳线条来构图，但采用了印象派风格的明亮配色和粗放画风。他从未让画面上有过多的细碎笔触，对互补色理论也毫无兴趣，而是全凭经验和直觉对色彩做出选择。

这两幅画依旧引来一片批评声，对蓝色湖水的争论尤其激烈。针对《乘船》这幅作品遭到的责难，于斯曼反驳道："异常湛蓝的水面激起众怒。水不是这种颜色吗？不好意思，在某一时刻，水就是画上这种青灰色调，同时还泛着淡紫色、淡黄色、深灰色和其他色彩……马奈先生……以简洁笔触描绘出他眼中自然的真实面貌……啊！这样的作品在枯燥乏味的沙龙展上实在难得一见呀！"在1879年的沙龙展上，《乘船》和《在温室里》两幅作品同时展出。当时，马奈借此机会向国家提出正式的购画邀约，希望这两幅作品能被选中，但结果令人失望。

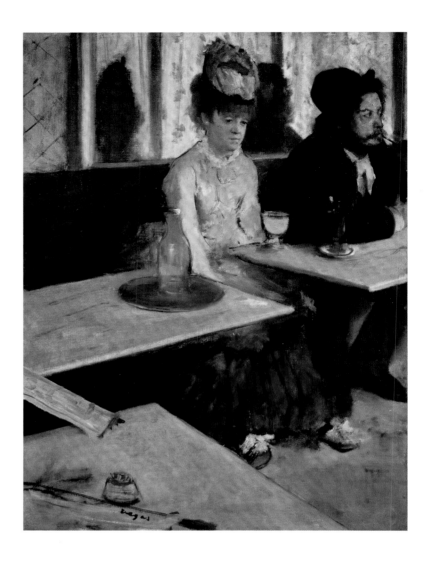

灵感与影响

忧郁的女性人物

即便两幅画上的模特并非同一人，且装饰布景也大相径庭，但两幅作品有着异曲同工之妙：均描绘了坐在咖啡馆内独酌的忧郁女人。印象派画家德加对娱乐场所兴趣浓厚，马奈和他一样，自1878年起创作了一系列以咖啡馆为题材的作品。

马奈就是在咖啡馆里结识了众多艺术家好友，先是在位于意大利人大道的巴德咖啡馆。自1866年起，改为每周一晚上在位于克里希大街7号的盖尔布瓦咖啡馆举行集会，大约在1873年又改在了位于皮嘉尔广场的新雅典咖啡馆。他在这些咖啡馆里认识了左拉、迪朗蒂、迪雷、纳达尔、康斯坦丁·居伊、方丹-拉图尔、巴齐耶、雷诺阿、莫奈、德加、德斯布廷、塞尚、西斯莱、毕沙罗……

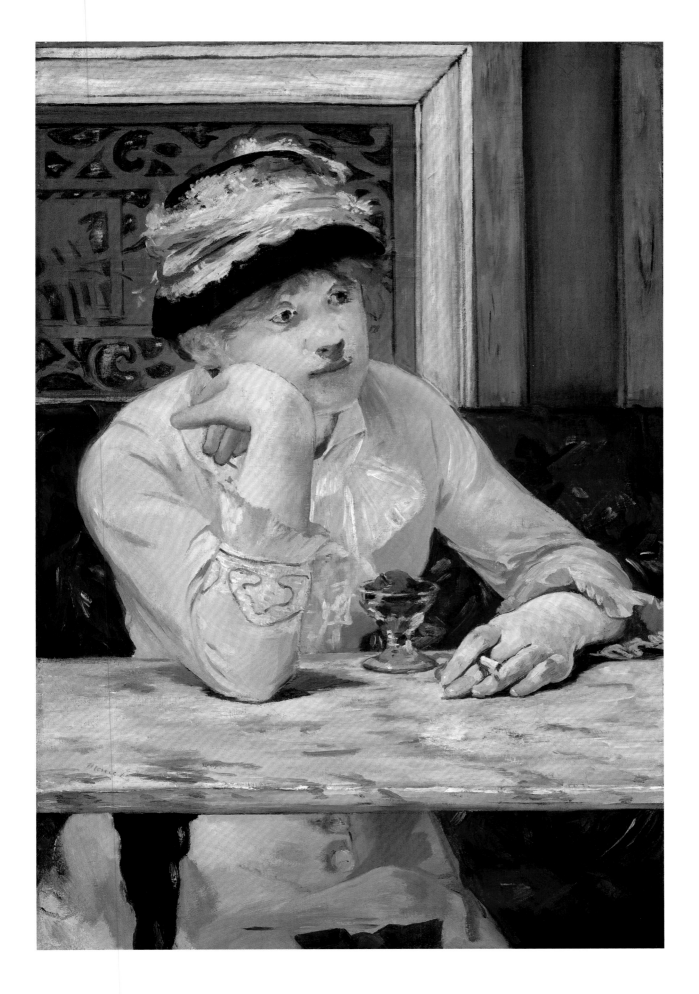

咖啡馆与绘画的现代性

　　马奈创作了一系列描绘雷克索方餐馆的音乐咖啡厅的作品，此处的两幅画作就出自该系列，马奈在这两幅作品中展现出贴近图卢兹-劳特累克的创作风格。正如评论家迪朗蒂在定义"新绘画"时强调的那样，人物"从未处于画布中央"。他们"鲜少展露全身"，而是"以纵向切割的方式，几乎被截去了半条腿或半边身体"。这些画面上的人物，不管是被画框截断，还是被他人遮挡，仿佛都是些摆件一样，难以现出全貌。这些作品呈现出画面中心偏移的斜向视角，此种构图方式不仅借鉴自日本版画，还参考了摄影的构图方法，因为摄影可以捕捉到偶然在一起的人与物，而且可以"将画面随意推近或拉远"。

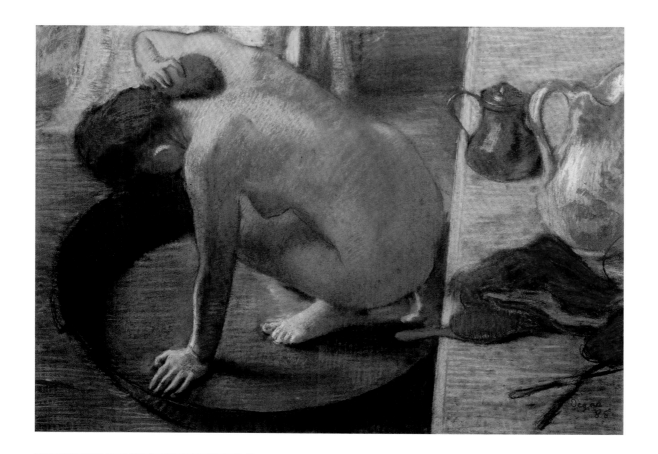

德加
《盆浴》

1886 年　纸板色粉画
高：60 厘米　宽：83 厘米
巴黎　奥赛博物馆

灵感与影响

沐浴中的女人

　　《浴盆中的女人》不可避免地让人联想起德加的同主题色粉画。但德加的作品采用了俯视角度，逼仄的视角聚焦于女人身上，呈现出犹如偷窥般的画面；马奈作品中的人物可能是梅里·洛朗（见第78—79页），艺术家选择了稳重的正面视角构图，以善意的笔触描绘了画中人。这种艺术手法让此作更接近波纳尔创作的不计其数的"浴室中的玛尔特"系列作品。

《浴盆中的女人》

1878 年　布面色粉画
高：54 厘米　宽：45 厘米
巴黎　奥赛博物馆

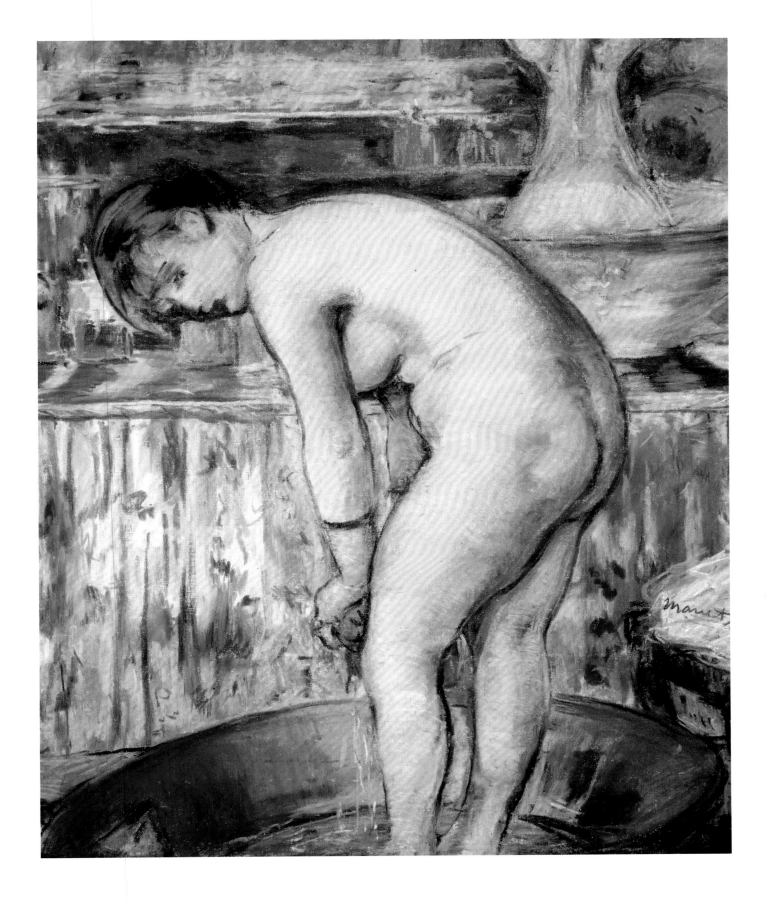

日常生活图景

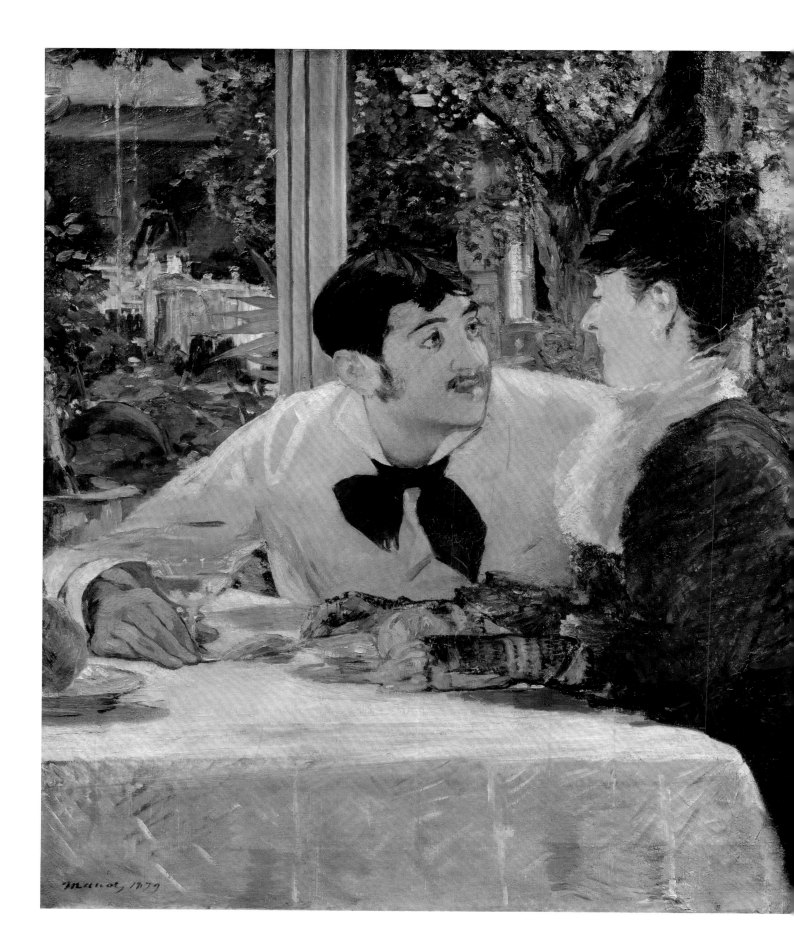

　　　　　　　　　　　　MANET　　　马奈

1. "拉蒂耶老爹"是一家位于巴蒂尼奥勒区克里希大街的餐厅。

户外佳作

餐厅是马奈画笔下的另一种娱乐场所。这幅画里描绘的"拉蒂耶老爹"餐厅[1]毗邻盖尔布瓦咖啡馆。此作在1880年的沙龙展上展出，虽然当时尚有部分正面评价，但批评声一如既往，评论界认为这幅作品有笔触松散、主题庸俗等问题。而阿尔芒·西尔韦斯特在1880年5月22日出版的《现代生活》上给出了如下评价："这幅画只是描绘出一幕日常生活场景，却透露着一种非凡的生活氛围。马奈先生从未以如此激烈的情感呈现出他精准无误的视线、精细真实的物件、清晰明了的印象和个性鲜明的色彩。在这由无数画布堆叠起的阴暗巴别塔内，他的作品犹如一扇开向天际、透出美景的窗户，一阵清风仿佛扑面而来。"

《在拉蒂耶老爹餐厅里（户外）》

1879 年　布面油彩画
高：93 厘米　宽：112 厘米
图尔奈　图尔奈美术博物馆

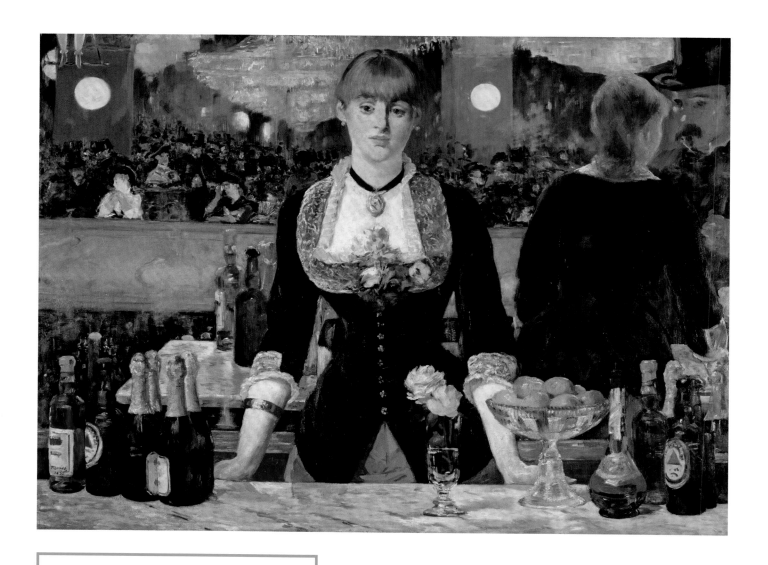

《女神游乐厅的吧台》

1882 年　布面油彩画
高：96 厘米　宽：130 厘米
伦敦　考陶尔德艺术学院画廊

错误的透视？

这幅闻名于世的画作是马奈生前创作的最后一幅代表作。当时，马奈在工作室内潜心绘画，但因疾病缠身，创作屡次中断。他曾对前来探望的乔治·让尼奥说道："因为脚痛，我必须一直坐着，这让我很烦恼。"早在二十多年前，马奈就以"朝歌暮宴的巴黎"为题，创作出了《杜伊勒利宫的音乐会》，而在这幅作品里，艺术家重拾这个描绘现代生活的绘画题材。

画面上，各种元素纵横交错，搭建出稳固的构图。这名女侍者名叫苏桑，她当时就在这家著名的音乐厅里工作。画中人以忧郁的眼神望向观者，一面巨大的镜子现于她身后，占据了画布的五分之四，镜面映出她身前的景象：大理石吧台、流光溢彩的酒瓶和水果盘，视线越过吧台，能看见人声鼎沸的大厅。在奢华吊灯的衬托之下，空中杂技演员的身影若隐若现——仅能在画面左上角瞥见杂技演员穿着鲜绿色靴子的双腿。

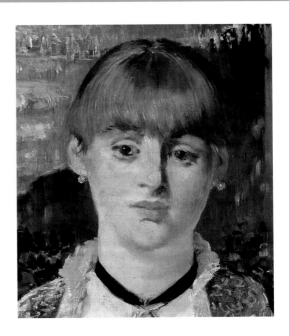

这些发生偏移的镜像让人难以理解，比如那面镜子，虽然它在画面上看似与吧台平行，但镜子里的倒影产生了倾斜。镜中苏桑的背影没有与其正面像相对应，而是产生了较大偏移，摆于吧台左侧的瓶子亦是如此。同样，镜中那位面朝女侍者的男子也没有出现在吧台前方。

评论界并不欣赏这种创作手法，他们将之视作透视错误，称之为"不完全精准的……透视法"。这种误解的产生是因为他们忘记了，马奈"并非一位现实主义画家，而是一位古典主义画家；当他在画布上落笔着色时，脑海中浮现的是图像，而不是现实"，正如雅克-埃米尔·布朗什所言，马奈将注意力聚集于绘画本身，这种创作方式预示了现代艺术的到来。

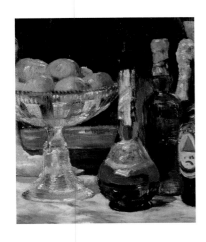 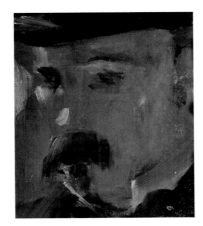

↘
B

MANET 马奈

肖像画

　虽然马奈仅为后世留下两幅自画像，但他在整个职业生涯中创作了许多亲朋好友的肖像画。虽然他偶尔会聘请专业模特，但这些作品的描绘对象通常来自他的艺术家圈子。左拉、马拉美、莫奈、贝尔特·莫里索、梅里·洛朗、乔治·穆尔、泰奥多尔·迪雷和维多琳·默朗等人都曾是他的模特。相比于人物的逼真程度，马奈更追求呈现他们内心的感受，他抓住了每个人的独特个性，但他们的脸庞平平无奇，似乎没有丝毫情绪波动，仿佛对一切无动于衷，呈现出漫不经心、神情恍惚的模样。在这一点上，他们与马奈创作的现代生活场景中的大多数人物形象并无二致。

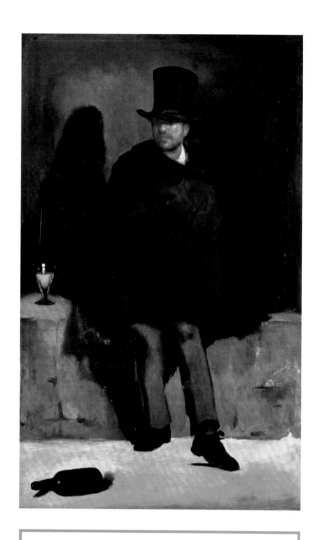

肖像画或风俗画？

虽然马奈的大部分作品描绘的是人物肖像，但其中的部分作品并不总是那么容易区分，让人难以定义它们究竟是肖像画还是风俗画，就像这两幅《哲学家》一样。马奈26岁时描绘了第一幅以"哲学家"为题的作品《喝苦艾酒的人》；1865年夏天，在结束西班牙之旅回国后，他以此为题进行了多次创作。在西班牙旅行期间，马奈在普拉多博物馆内欣赏到了委拉斯开兹著名的"哲学家"系列，他认为"仅为他（委拉斯开兹）一人就值得远道而来"，"他是画家中的翘楚，不仅让我震惊不已，更让我心醉神迷"。此前，他或许曾在卢浮宫看到过西班牙绘画，那些作品是泰勒男爵献给法国国王路易·菲利普的珍贵藏品里的一部分，七月王朝崩塌[1]之后，它们便和佩雷尔收藏一起被收归国库。

如同委拉斯开兹作品中呈现的那样，这两位哲学家身上透露出一种睿智，但两人的真实身份是乞丐。当时，由奥斯曼主导的城市改建工程规模庞大，乞丐们就在一片狼藉的巴黎大街上行乞营生。这两幅画还让人联想起现代文学作品——比如波德莱尔的诗歌《拾荒者的酒》——中描绘的场景。在这两幅真人等高的作品中，马奈的笔触并未流露出丝毫感伤。

《哲学家》或《乞丐与牡蛎》

1865—1867 年　布面油彩画
高：188 厘米　宽：111 厘米
芝加哥　芝加哥艺术学院
阿瑟·杰罗姆·埃迪纪念馆收藏

1. 1848 年 2 月，法国爆发二月革命，推翻了七月王朝的统治，建立了法兰西第二共和国。

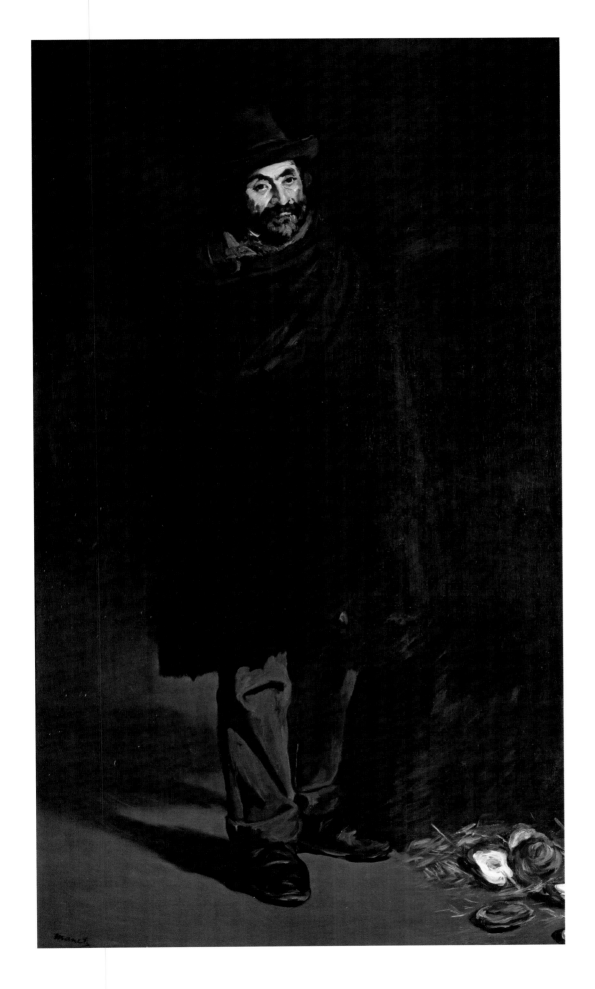

首幅肖像画

左页画作中的少年是马奈的助手，他不仅为画家漂洗画笔，偶尔也会当他的模特。这幅肖像画与17世纪的荷兰绘画一脉相承，流露出与格里特·德奥[1]相近的作画风格。男孩趴在窗洞边缘，下方的石墙划定了空间的界限。他双手捧着樱桃，娇艳欲滴的樱桃大概寓意着人的味觉。同时，这也是一幅以写生方式描绘的现实场景作品——几颗樱桃正从男孩手中落下，这一幕仿佛就发生在马奈作画的时候。作为马奈职业生涯的早期作品，画面上展现出马奈作品中鲜见的色调变化和人物爽朗的笑容。然而，这位名为亚历山大的少年结局悲惨：他在画家的工作室内自缢身亡。后来，波德莱尔受此事启发创作了一首名为《绳子》的散文诗，并将其收录于散文诗集《巴黎的忧郁》中，并题词献给马奈。

对于右页画作，马奈的父母奥古斯特·马奈和欧仁妮·马奈的态度与评论界正好相反。画家以粗放且感性的笔触在画布上肆意涂抹，创作出这幅不为取悦任何人的作品，马奈夫妇对此似乎并未表现出惊讶。尽管马奈出身富裕的资产阶级家庭，而且父母希望他成为海军军官，但他们还是很快就接受了儿子转行成为职业画家的选择。

1. 1613—1675 年，荷兰黄金时代画家，伦勃朗的学生，以风俗画见长。

《 奥古斯特·马奈夫妇肖像 》

1860 年　布面油彩画
高：110 厘米　宽：90 厘米
巴黎　奥赛博物馆

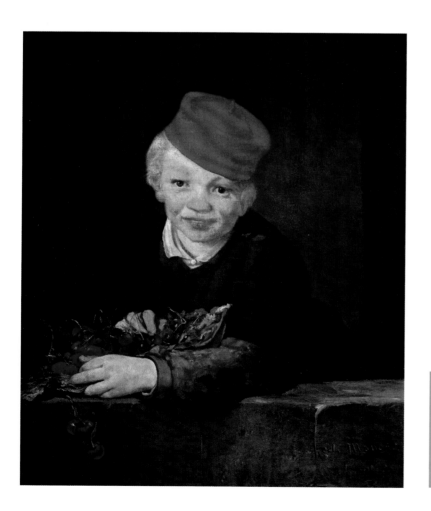

《 拿樱桃的男孩 》

约1858 年　布面油彩画
高：65.5 厘米　宽：54.5 厘米
里斯本　古尔班基安基金会

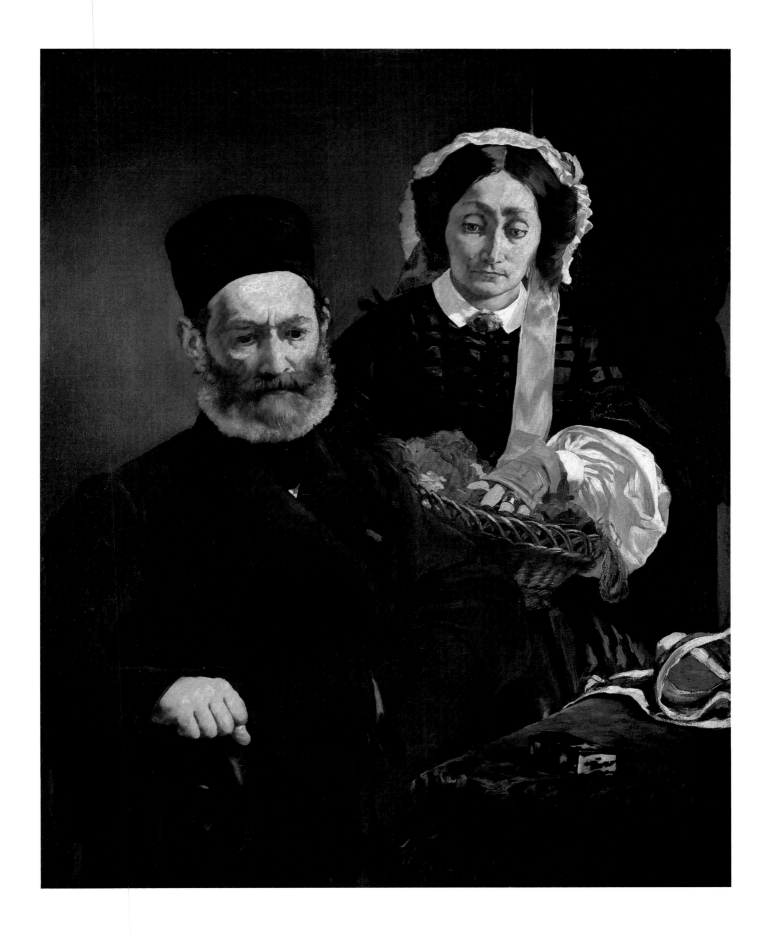

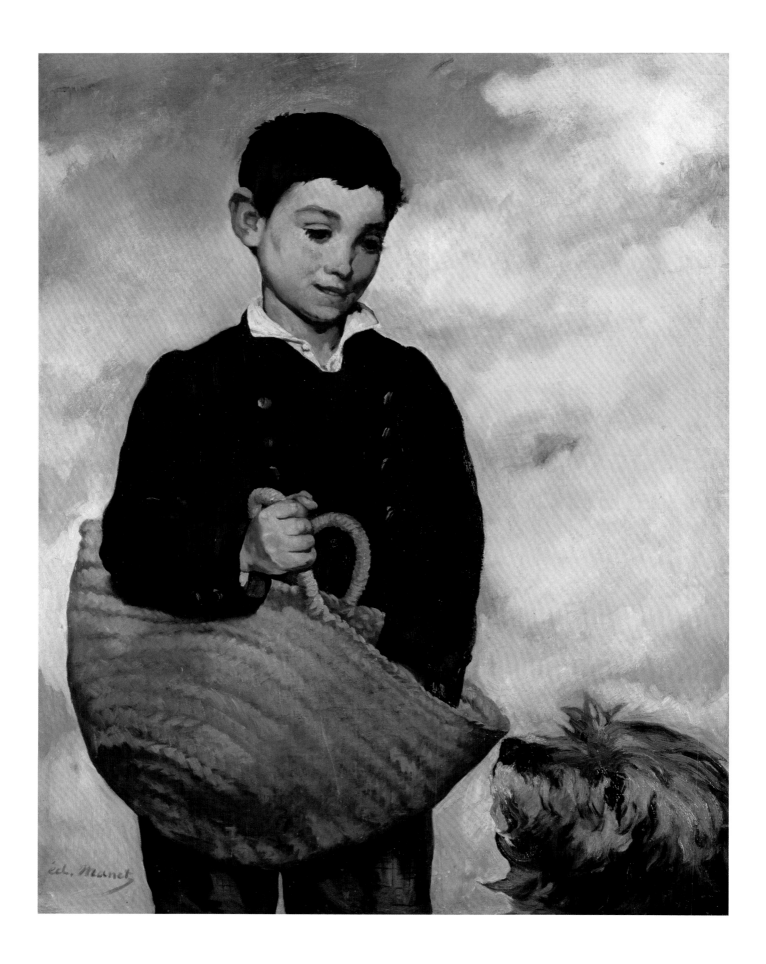

西班牙黄金时代的遗产

　　1884年，评论家佩拉当写道："《男孩与狗》由穆里罗式的天空和委拉斯开兹式的人像共同组成，这幅画展现出西班牙画派一贯的现实主义风格，但马奈借鉴的从来不是主题，他喜欢的是色调和明暗变化。"确实，这幅作品的构图借鉴自马奈并不欣赏的穆里罗的《男孩与狗》……"除了展现出对现实主义风格的研究"，画中男孩的脸部轮廓还与委拉斯开兹的《塞维利亚的卖水人》里描绘的男孩十分相似。与同时代的画家一样，马奈十分重视西班牙艺术和文化：1843年，泰奥菲勒·戈蒂埃出版了后来多次再版的《西班牙纪行》，马奈也曾去过西班牙旅行。他在启程之前，就通过版画领略了西班牙黄金时代的艺术，由夏尔·勃朗撰写、1859年出版的《诸流派画家史》对他产生了深远的影响。右页画幅中的男孩身着17世纪的服装，手持一把沉重的利剑，他的形象让此作与西班牙画派的孩童全身像如出一辙。画中人的原型就是苏珊娜的儿子莱昂·克尔拉-勒恩霍夫，马奈对外将他介绍为自己的弟弟，但专家们似乎认为，莱昂一生都称马奈为"教父"，视他为父亲。

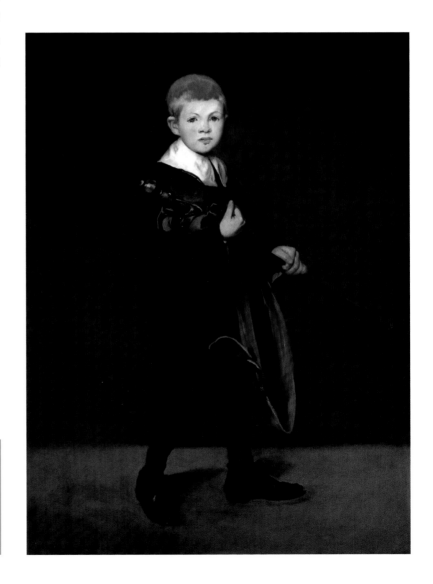

19 世纪 60 年代初期的风格

　　自1850年起，马奈进入托马斯·库图尔的工作室学习绘画。维多琳·默朗（出生于1844年）曾是工作室内的职业模特，她也出现在德加和阿尔弗雷德·史蒂文斯的画笔下，但很快成为马奈最喜欢的模特。她的身影分别出现在《草地上的午餐》《奥林匹亚》《铁路》《街头女歌手》和《1866年的年轻淑女》（依次见第10—11、12、28—29、56、57页）中。马奈在库图尔的工作室学习了六年，他曾表示："我不知自己为何身在此处。眼前的一切是如此荒谬。光线扭曲，阴影走形。当我走进画室，仿佛步入坟墓。"

　　马奈在19世纪60年代初期的绘画风格在这幅肖像画上展露无遗，在塑形上省略了色彩的过渡，并且将明暗对比一笔带过，这种风格在当时一直备受质疑。

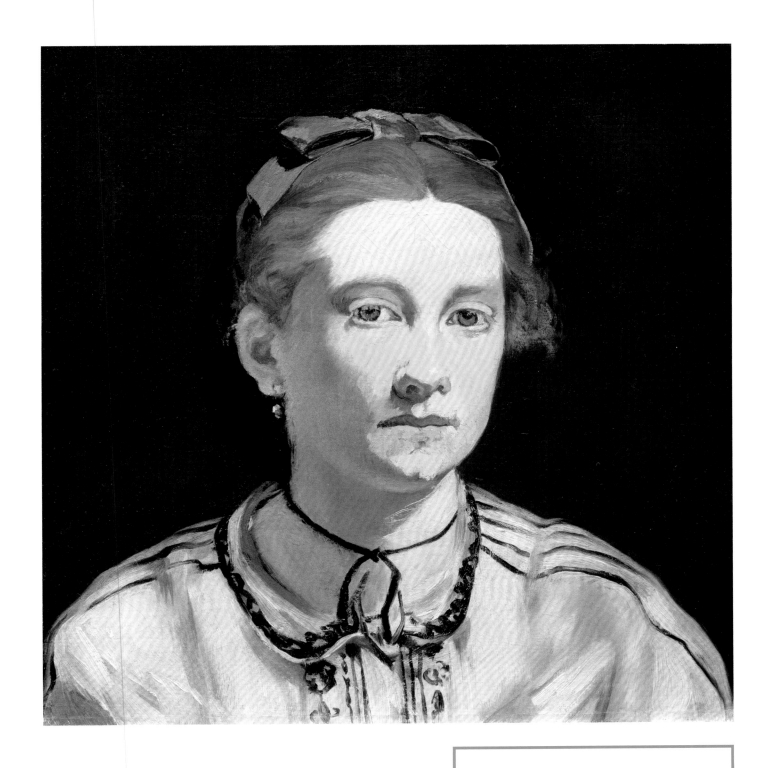

《维多琳·默朗肖像》

约1862 年　布面油彩画
高：42.9 厘米　宽：43.8 厘米
波士顿　波士顿美术博物馆

> "　　马奈为这个时代浮夸和守旧的官方艺术注入了简洁风格，"
> 这让他成为一位名副其实的先驱。

<div align="right">

—— 塞尚

</div>

一幅"彩色漫画"

　　在这幅作品问世的同年，巴伦西亚的罗拉[1]与马德里皇家歌剧院的剧团同人一起，在马德里赛马场以芭蕾舞剧《塞维利亚之花》连续第二次获奖。这位"性格多愁善感又古灵精怪的美人"（波德莱尔）成为马奈及其友人的灵感缪斯。在创作之初，马奈让画中人突显于无装饰的灰暗背景上，现在看到的舞台布景是后来才添绘的。

1863年，这幅肖像画在马蒂内画廊展出时引起了公愤，争议不只在于随画展出的那首波德莱尔的四行诗[2]，还因为"红、蓝、黄、黑，花里胡哨的配色"，保罗·曼茨批评此作是一幅"彩色漫画"。艺术家以纷杂细碎的笔触进行刻画，让画作呈现出一种"未完成"的观感，使之与官方沙龙的审美背道而驰。

1. 罗拉·米拉是19世纪西班牙的著名舞蹈明星，人称"巴伦西亚的罗拉"。
2. 1863年10月，这幅油画在马蒂内画廊展出时，波德莱尔的四行诗《巴伦西亚的罗拉》被题写在一张小卡片上，然后夹在油画底框上，随画展出。

《巴伦西亚的罗拉》

1862年　布面油彩画
高：123厘米　宽：92厘米
巴黎　奥赛博物馆

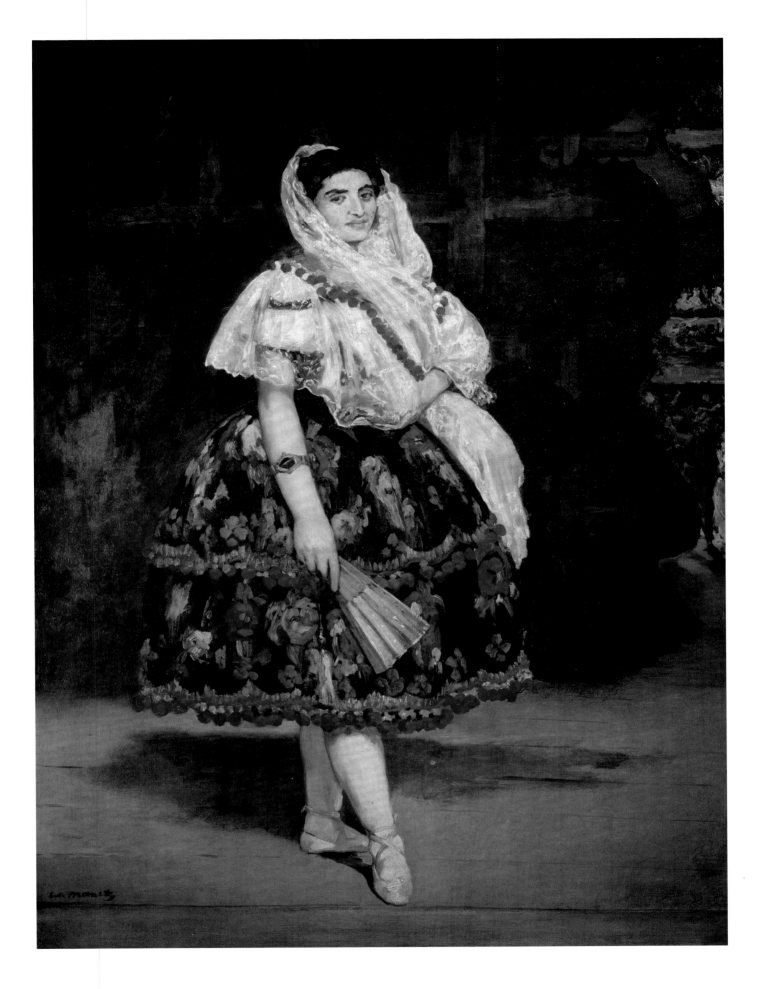

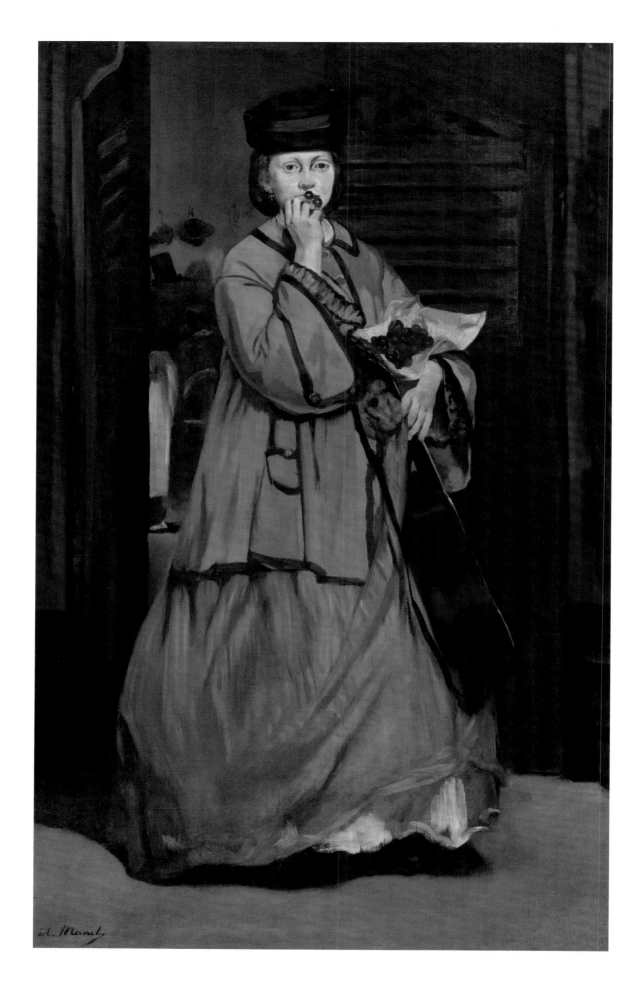

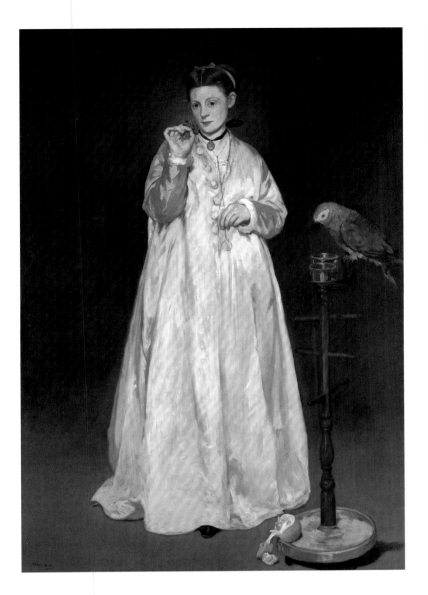

两幅维多琳的全身像

　　1867年，左拉称赞了马奈的这幅《街头女歌手》，盛赞其"苦寻艺术的真实性"，认为他是"一个一丝不苟地雕琢画面的人，他追求的是毫不含糊地呈现出眼前的一切"，当时，除了左拉，评论界并不欣赏这两幅肖像画。

　　和马奈一样，库尔贝的作品在当时也颇具争议。右页的画作与库尔贝的《女人与鹦鹉》异曲同工，往往被解读为一幅代表五种感官的寓意画——花束（嗅觉）、柑橘（味觉）、鹦鹉（听觉）和单片眼镜（触觉和视觉）。其实，画上的单片眼镜和紫罗兰花束是对订购者的致敬，这就避免了对画作的过度解读。

坚信不疑的捍卫者

"棕色的头发，黝黑的皮肤，流露坚定意志的圆脸，棱角分明的鼻子，含情脉脉的双眸，生动有力的表情，新长出的络腮胡包裹着脸庞。"这段文字不是对马奈画作的描述，而是左拉在小说《杰作》中对自己的形容。在现实中，这部文学作品导致作家与从小到大的好友塞尚分道扬镳。左拉对绘画兴趣浓厚，评论界不屑一顾的作品常常引起他的关注，他认为这些落选画作很快就会挂在卢浮宫的墙上展出。左拉还曾在1867年元旦出版的《19世纪评论》上发表了一篇名为《爱德华·马奈，绘画新风格》的文章，在文中坚信不疑地捍卫马奈的艺术创作。对此，马奈为左拉创作了一幅肖像画以示感激，但这并不是马奈第一次为作家画像。早在1866年，他就为好友扎沙里耶·阿斯特吕克创作了一幅肖像画。在那幅画里，桌上也堆放着书籍和鹅毛笔，画家通过这种艺术手法展现人物的风雅气质和工作环境。

在左拉的肖像画中，这种艺术手法更显而易见，桌上放着代表左拉文学作品的蓝色小册子、墨水瓶和羽毛笔，墙上挂着《奥林匹亚》的复制品（画中的"女神"转头望向左拉）、根据委拉斯开兹《酒神巴克斯的胜利》创作的版画和日本版画，摆在左侧的日式屏风与日本版画遥相呼应，共同佐证了巴黎文艺界对日本艺术的痴迷。马奈与左拉经常通信，两人的书信往来一直持续至马奈过世之前。

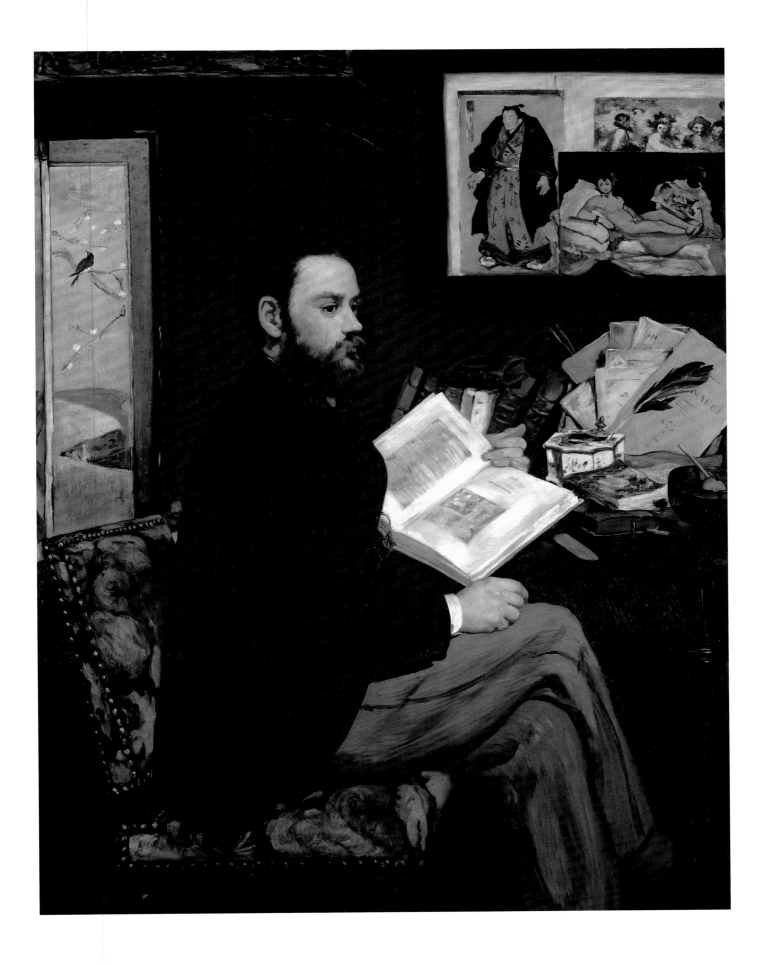

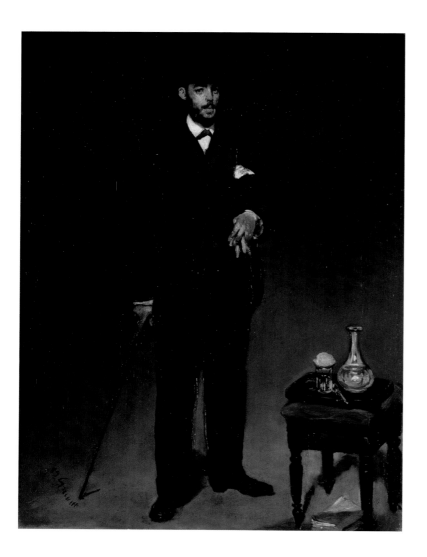

创作时间相隔七年的两幅肖像画

左页这幅肖像画是迪雷（1838—1927）的正面全身像，背景呈现出地面与墙面之间的模糊界限，展现着沿袭自委拉斯开兹的艺术风格，但这幅肖像画没有采用前辈偏爱的真人等高画幅。马奈在西班牙旅行时与迪雷偶然相识，后来迪雷成为印象派画家的忠实拥护者，但他认为马奈这幅作品的绘画方式"过于简练和仓促"，甚至要求马奈抹去画布上的画家签名。不甘示弱的马奈则将这幅肖像画头朝下倒挂在墙上作为回应……在画面上，迪雷将手杖倾斜靠向自己，这种手杖的摆放方式借鉴自戈雅的阿尔巴公爵夫人肖像。虽然马奈和迪雷之间发生过不愉快，但并未影响他们的友谊，而且两人一直保持着商业合作伙伴关系。在1870年战争期间，马奈将作品委托给迪雷，后来还选他作为自己的遗嘱执行人。

七年之后，右页这幅马塞兰·德斯布廷（1823—1902）的肖像画问世。画家以更为焦躁不安的笔触进行描绘，抛弃了黑灰配色，采用更显色彩层次的青灰色和赭石色。这幅画被1876年的沙龙展拒之门外，当时，马奈言辞尖刻地抨击了评审会成员，其中包括梅松尼尔。在沙龙开展前两周，马奈在自己的工作室里展出了这幅作品，并邀请大众前来欣赏。他还在一张纸板上题写格言"尽力而为，不畏人言"，以此来阐述自己的创作态度。

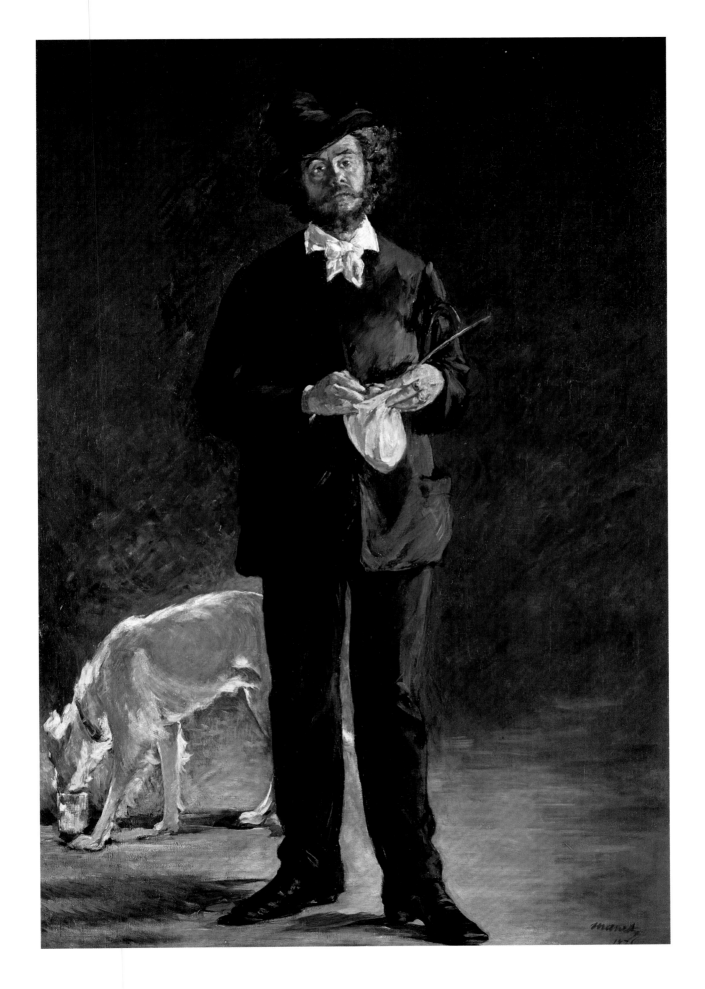

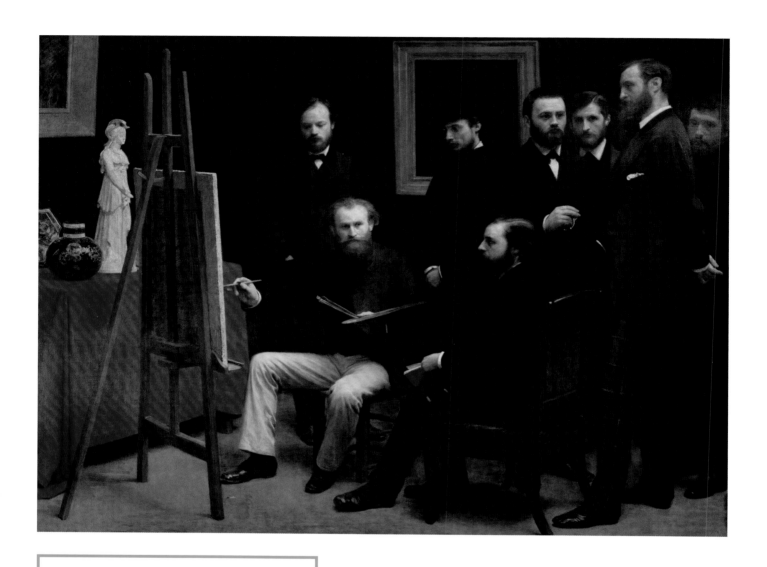

亨利·方丹-拉图尔
《巴蒂尼奥勒的工作室》

1870 年　布面油彩画
高：204 厘米　宽：273.5 厘米
巴黎　奥赛博物馆

无意成为印象派
领军人物

方丹-拉图尔是一位技艺精湛的静物和肖像画家，他将多位"新绘画"大师绘入这幅画中，让他们现身位于巴蒂尼奥勒区的工作室内，集聚在好友马奈身边。当时，画上的许多人都居住在巴蒂尼奥勒区，并在那儿设立了工作室。方丹-拉图尔把马奈塑造成当时新生的印象派艺术运动的领军人物。可是，马奈一直拒绝参加印象派画展，坚持不懈地将自己的作品送至每年的沙龙展。他一生追求的是官方的肯定，而沙龙展评委会的认可是他获得官方肯定的唯一途径。

画面上，马奈坐在画架前，身旁围着众多人物，从左到右依次是德国画家奥托·朔德雷尔，他在旅居巴黎期间频繁造访库尔贝的工作室，并经常出入马奈的朋友圈子；雷诺阿戴着帽子，站在奥托身旁；雕塑家兼记者扎沙里耶·阿斯特吕克坐于扶手椅上；埃米尔·左拉立于其右侧；紧跟在左拉身后的是音乐家兼艺术收藏家埃德蒙·迈特尔；然后是现出挺拔侧影的弗雷德里克·巴齐耶，这位来自蒙彼利埃的年轻画家在1870年的战争中不幸遇难，终年28岁；最后是现于画布最右侧的莫奈。

马奈

奥托·朔德雷尔

雷诺阿

扎沙里耶·阿斯特吕克

埃米尔·左拉

埃德蒙·迈特尔

弗雷德里克·巴齐耶

莫奈

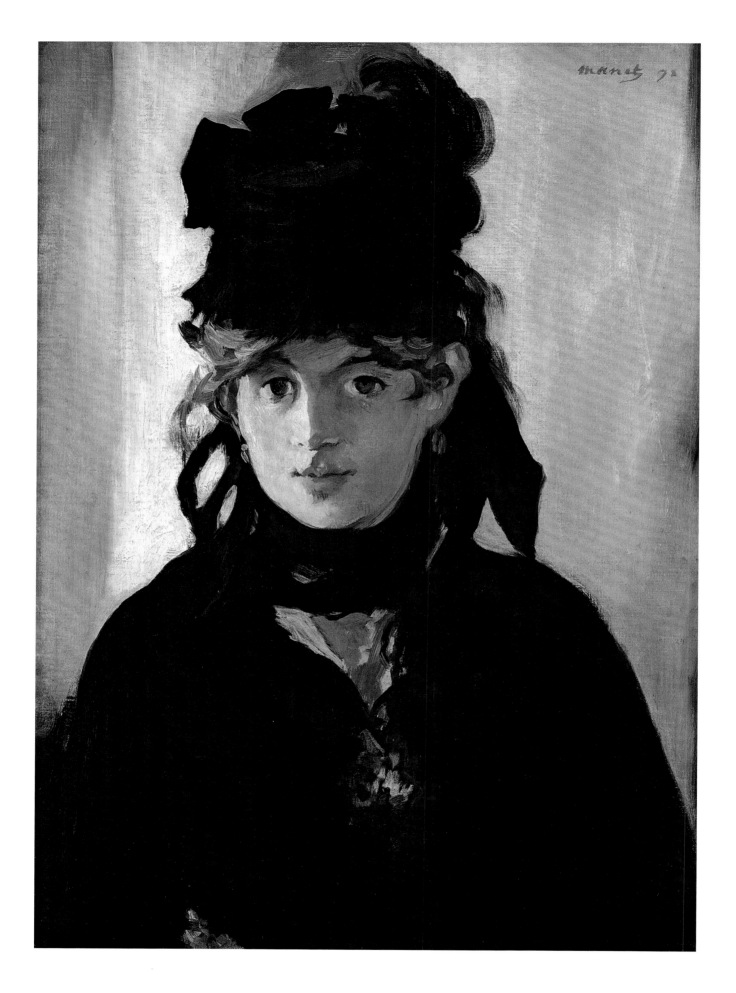

MANET 马奈

马奈画笔下绝妙的黑色

1867年，马奈在方丹-拉图尔的引见下，在卢浮宫认识了正临摹鲁本斯画作的贝尔特·莫里索（1841—1895），此后，两个家庭的关系迅速亲密起来。莫里索夫人常携两个女儿——贝尔特和埃德玛——去参加马奈夫人举办的星期四晚宴，经常受邀的还有左拉、夏尔·克罗（诗人）、扎沙里耶·阿斯特吕克、夏布里埃（音乐家）、德加和阿尔弗雷德·史蒂文斯等人。马奈为这位散发着

"西班牙风情"的美人创作过10幅肖像画。与马奈的学生埃娃·冈萨雷斯[1]不同，严格来说，莫里索从未拜马奈为师，但她从画家身上学到了很多，并在1874年嫁给了马奈的弟弟欧仁·马奈。动乱时期，留守巴黎的马奈曾加入国民自卫军，在这段时间内，他极少提笔作画。在经历了普法战争和巴黎公社运动之后，马奈重拾画笔创作了这幅画。

在左页画作中，马奈一反常态地采用了侧面光源，他让光线照亮人物的侧脸，并让人物的另一半脸庞浸没在阴影之中。除却背景上的灰色、紫罗兰褪色后变成的蓝色和"白衬衣领子"的白色，画面剩下的是"大量的黑色"。1932年，橘园美术馆为纪念马奈的百年诞辰举办了一场回顾展，贝尔特·莫里索的姻亲外侄保罗·瓦莱里为该展的作品目录撰写了一篇序言，他写道，这"黑色丧帽和上面垂落的飘带，与映出粉红色光泽的褐色发绺缠绕一处，只有马奈才能描绘出的这种黑色锁住了我的视线"。"在马奈的作品中，没有一幅在创作于1872年的贝尔特·莫里索肖像画之上。"在这幅画里，贝尔特拥有一双黑色眼眸，但她的眼睛其实是绿色的。

在右页画作中，紫罗兰花束摆在一把红色折扇旁，折起的信纸上写着"致贝尔特小姐"字样，这幅小型独立静物画让人联想起画家在生命尽头所作的同类作品。

1. 1849—1883 年，法国印象派画家。她是画家唯一承认过的学生。

《斯特凡 · 马拉美肖像》

1876 年　布面油彩画
高：27.2 厘米　宽：35.7 厘米
巴黎　奥赛博物馆

"十年来，
我每日都与亲爱的马奈见面"

1873年，马拉美抵达巴黎后很快结识了马奈。两人意气相投，时尚品味一致，对女人的喜好相合，均是才情富赡之人，结下深厚友谊。此外，马奈曾为马拉美的文章绘制插图，所以两人还是合作伙伴关系。

同左拉肖像画的创作理由一样，为了感谢马拉美那篇赞美两人之间"闪烁着两颗美丽心灵的友谊之光"的文章，马奈绘制了这幅小型肖像。正如乔治 · 巴塔耶所言，马奈捕捉到了马拉美松弛却优雅的姿态，后者正抽着自己钟爱的雪茄侃侃而谈。马拉美是马奈绘画的忠实捍卫者，他大概是画家后半生最亲近的朋友。在马奈过世后，苏珊娜曾在给马拉美的信中写道："您是他最好的朋友，而他也眷恋着您。"

1885年11月16日，马拉美对魏尔伦吐露心声，"十年来，我每日都与亲爱的马奈见面，如今他的离去令我难以置信。"当时，马拉美在丰坦高中（现今的孔多塞高中）教授英语，工作闲暇之余，他频繁出入马奈的工作室[1]。正是在这里，马拉美结识了众多艺术家和知识分子，当然还有他的挚爱梅里 · 洛朗，这位女士的身影出现在马奈的作品《秋天》（见第79页）里。

1. 马拉美于 1871 年抵达巴黎，进入丰坦高中授课，随后结识了包括马奈在内的众多艺术家和知识分子。

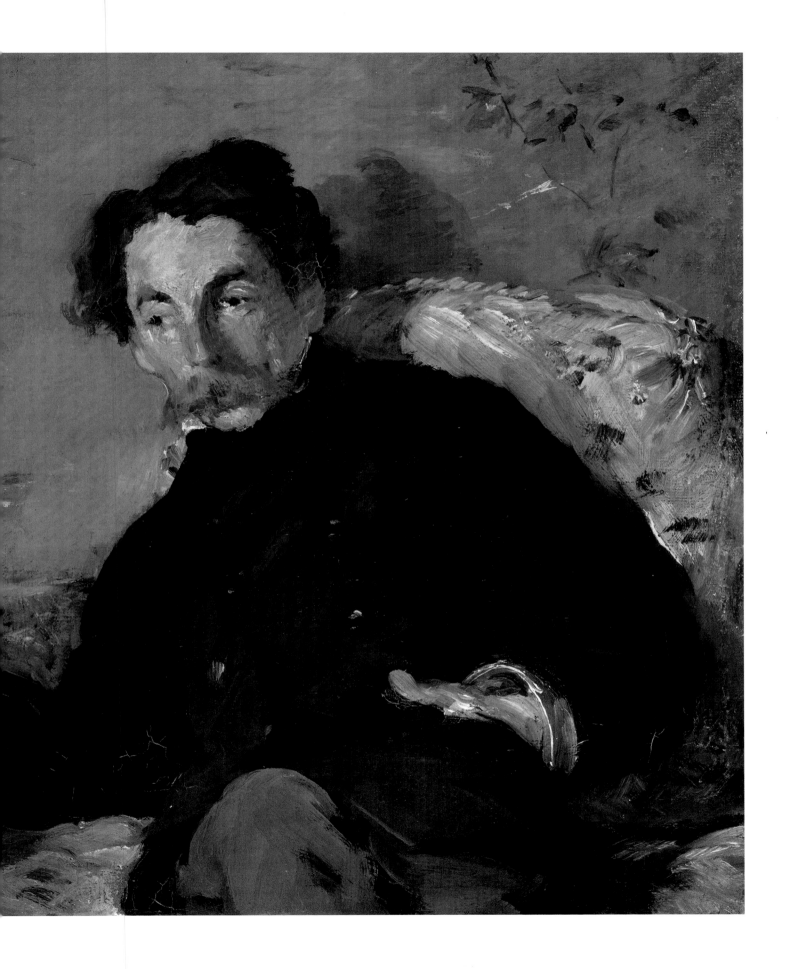

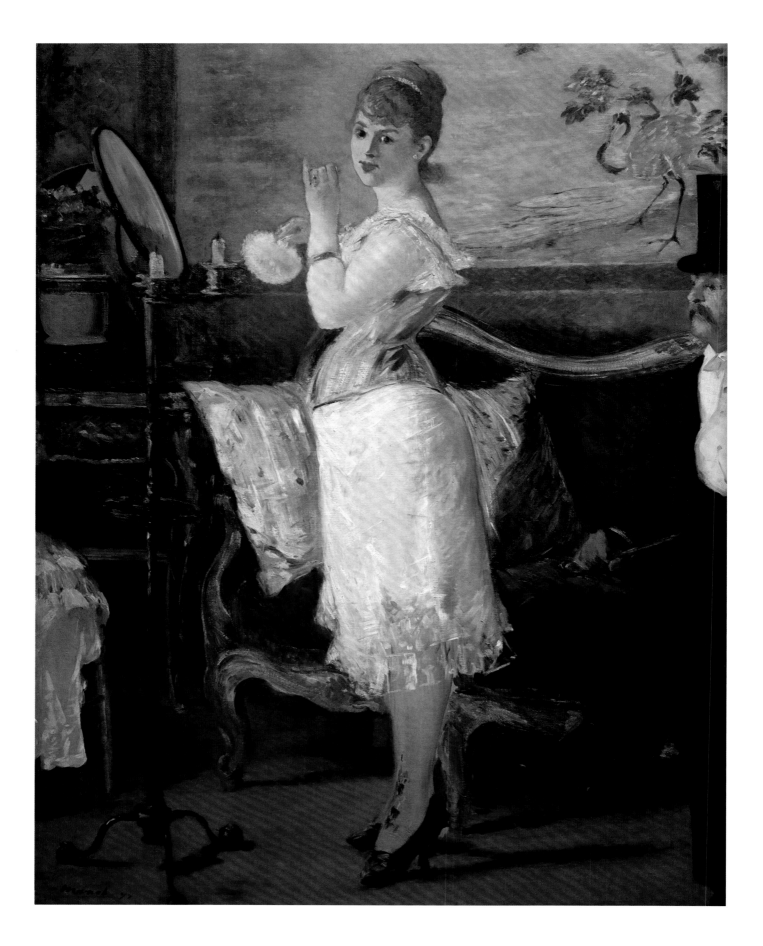

"简单明了地描绘人或自然"

在《奥林匹亚》问世十五年之后，马奈再次创作了一幅以妓女为主角的作品，这幅画的名字也许受到了左拉同名小说的启发，而画作模特则由女演员亨丽埃特·奥赛尔担任。画中人模样娇俏，身姿丰盈，正在梳妆打扮，吸引着坐在长沙发上的"资助者"。画面有趣又具有讽刺意味的是，这位交际花占据了画面的中心位置，而男人的身影被画布边缘截断，德加经常用这种不完全显露人物身体的方式作画。画家除了采用大尺寸画幅来呈现这一略显轻浮的主题外，还在画面上施展出自由洒脱的笔触，并融入了如鲜艳明亮的配色等他奉行多年的绘画手法。在公众看来，这种绘画手法让马奈更接近印象派画家的艺术风格。这幅画同样被沙龙展拒之门外。

《娜娜》

1877 年　布面油彩画
高：154 厘米　宽：115 厘米
汉堡　汉堡美术馆

《咖啡馆里的乔治·穆尔》

1878—1879 年 布面油彩画
高：65.4 厘米 宽：81.3 厘米
纽约 大都会艺术博物馆

风格与技巧
寥寥数笔

乔治·穆尔[1]（1852—1933）叙述道："我一生中难以忘怀的时刻，就是马奈在新雅典咖啡馆和我说话的时候。有人告诉我，那就是马奈……我激动地和他攀谈起来。翌日，我就前去他的工作室拜访。那是一个相当简陋的地方……工作室里几乎空无一物，除了画作，就只剩长沙发、摇椅、摆放颜料的桌子和铁腿大理石桌，类似于咖啡馆的摆设……我们在咖啡馆相遇，所以他希望能重现初见我时的印象。"这是一幅描绘日常生活场

景的作品吗？回答当然是肯定的，但采用的是室内创作的绘画方式。

虽然这幅大尺寸作品没有画完，但它让人们了解了马奈的创作方式。他没有预设底图，而是直接拿起画笔，以确信无疑的线条勾勒出人物的形象和个性。他先用松节油稀释过的颜料铺底色，再以深蓝色和浅棕色描绘人物轮廓。

1. 1852—1933 年，爱尔兰小说家、诗人。他曾于 19 世纪 70 年代在巴黎学习艺术。

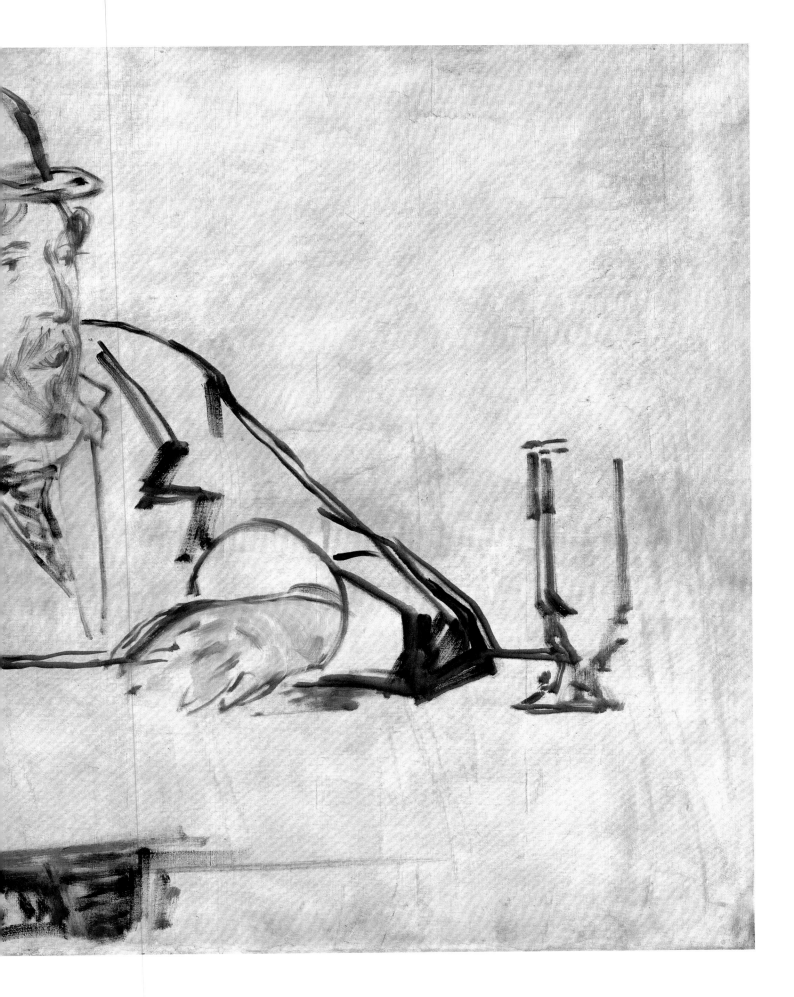

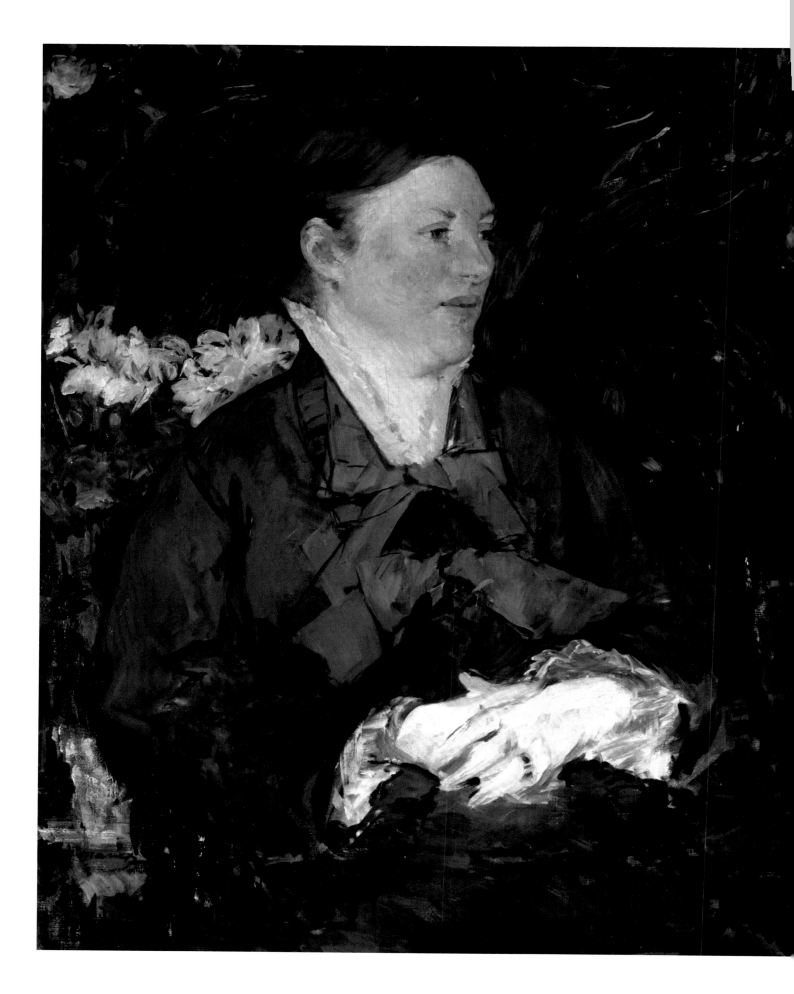

MANET 马奈

《温室里的马奈夫人》

约1879年 布面油彩画
高：81厘米 宽：100厘米
奥斯陆 挪威国家美术馆

满怀深情的肖像画

19世纪50年代初，马奈与苏姗娜·勒恩霍夫（1830—1906）相识。彼时，她是马奈家的钢琴教师，负责教授画家的两个弟弟——欧仁和古斯塔夫钢琴课。她出生于荷兰，是一位卓越的钢琴演奏家，尤其擅于弹奏当时法国人尚未熟知的舒曼等德国作曲家的曲目。

马奈自搬出父母家后，就与苏姗娜共同生活。他们同居至1863年10月，即马奈父亲逝世一年后，才结为夫妻。苏姗娜多次担任丈夫的模特，此作就是马奈为她创作的肖像画之一。1879年，马奈在当时租给瑞典画家罗森的工作室内描绘了这幅作品，他将苏姗娜的形象置于散发着巴黎风情的"日常生活"场景——冬季的花园温室之中。在这幅流露着现实主义风格的作品中，他满怀深情与眷恋，以急促且豪放的笔触进行刻画，马奈夫人从容地摆在膝上的双手佐证了此种绘画手法。

马奈的好友、意大利画家朱塞佩·德·尼蒂斯讲过一段逸事：某日，（马奈）紧随一名脸蛋标致、身材苗条、举止风流的女子时，他的夫人突然来到他身旁，笑盈盈地对他说："这下你逃不了了吧。"马奈回应道："噢！真有意思！我以为那个女人是你！"其实马奈夫人是一位身材略显健壮、性格温和的荷兰女性，而不是一名柔弱的巴黎女子。马奈夫人自己也会以打趣的口吻给别人讲这个故事。

马奈的自画像

　　虽然马奈的朋友们（方丹-拉图尔、德加等）为他描绘了多幅肖像画，但马奈只创作过两幅自画像。这两幅作品创作于1878—1879年间，当时他已是"巴黎最引人瞩目的人物之一"（迪雷）。众所周知，马奈十分仰慕委拉斯开兹，在这幅《手持调色盘的自画像》中，画家左手持画笔，右手端着调色盘，他的姿势让人联想起《宫娥》中委拉斯开兹摆出的相同姿势。然而，没有任何资料显示马奈是左撇子，所以这是画家依据他的镜像描绘出的作品。在对衣服和左手的处理上，呈现出与《温室里的马奈夫人》（见第72—73页）尤为相似的急促笔触。

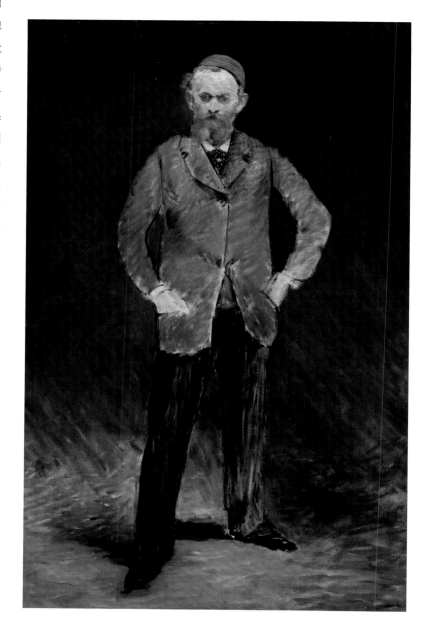

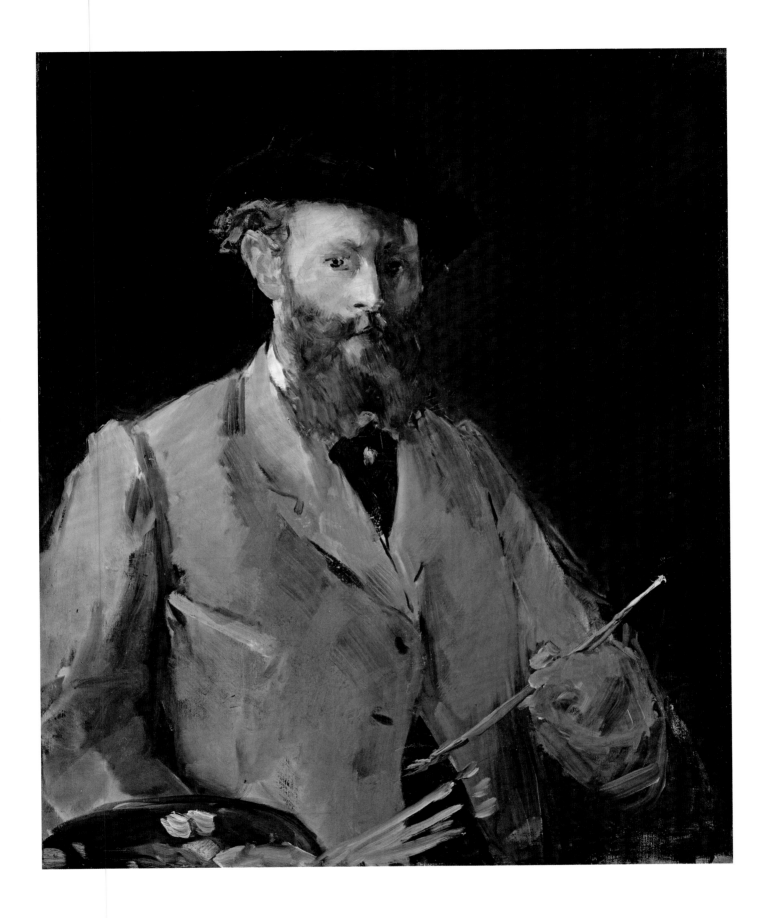

75 　　肖像画

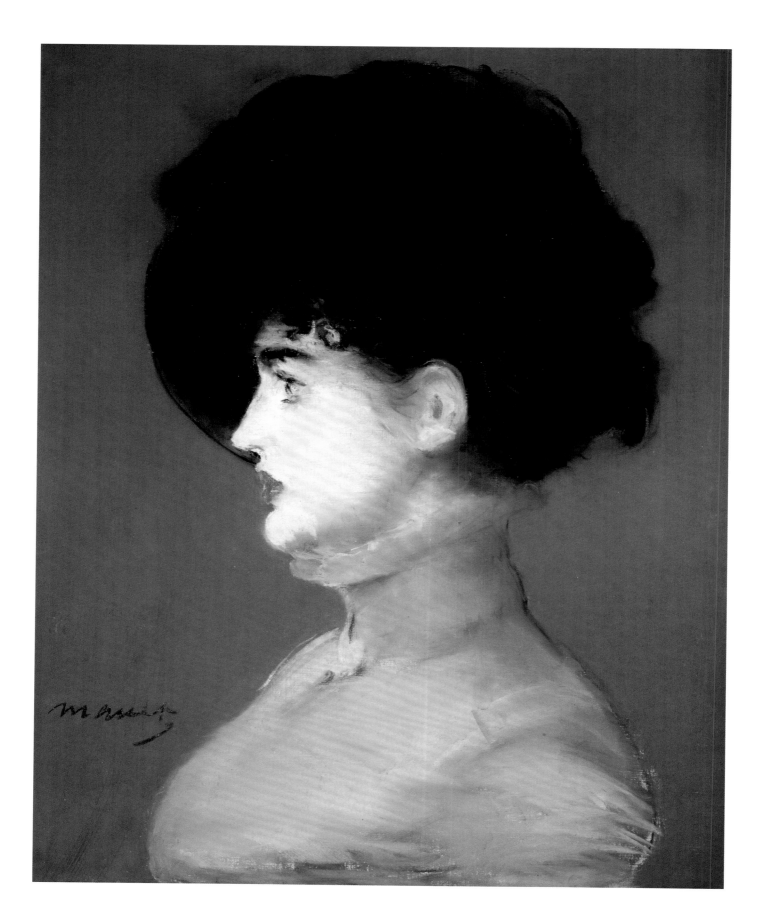

MANET　　马奈

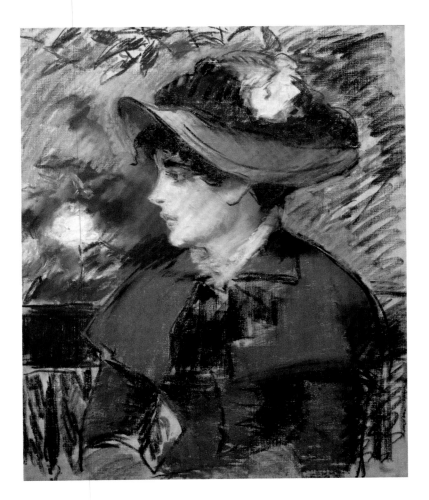

《长椅上的少女》

约1879 年　布面色粉画
高：61 厘米　宽：50 厘米
私人收藏

用色粉呈现的女性肖像画

在马奈创作的88幅色粉画中，有70多幅令人心神荡漾的女性半身像。其中大多数创作于他职业生涯后期。迪雷曾表示："色粉画这种相对简单的绘画工作，让他更专注和轻松，还能借此与讨人喜欢的模特们来往。"马奈常常通过速写的绘画方式，将他欣赏的巴黎女人们呈现在浅淡色调的背景上。相比于展现她们的个性，他更着重于还原她们的高雅与美丽。左页画作中，伊尔玛·布伦纳的优雅侧影清晰地显现在灰色背景上，她头上的黑色礼帽与粉嫩白皙的脸颊和粉红色的紧身上装形成鲜明对比。

在右页色粉画中，画家以粗略线条勾勒出青年女演员珍妮·德·玛斯陷入沉思的侧面像，这幅画也许是在瑞典画家罗森的工作室里创作的，马奈曾在同一个地方描绘了他妻子的肖像画（即《温室里的马奈夫人》，见第72—73页）。

《维也纳女人》或《伊尔玛·布伦纳肖像》

约1880 年　布框色粉画
高：53.5 厘米　宽：44.1 厘米
巴黎　奥赛博物馆

生命晚期的红颜知己

在马奈离世前一年，他可能接受了安托南·普鲁斯特的委托，打算创作四幅以女性形象寓意四季的肖像画，但他仅完成了其中的两幅作品：一幅是再次以珍妮·德·玛斯（见第77页）为模特创作的《春天》，另一幅是以梅里·洛朗为原型描绘的《秋天》。梅里·洛朗（1849—1900）原名安妮·罗斯·卢维奥，这名"风尘女子"性格开朗活泼、落落大方又富有修养，与诸多艺术家和作家交往密切。她的仰慕者包括科佩、雷纳尔多·哈恩、惠斯勒和热尔韦等艺术家，而且她还极有可能是马拉美的情妇。

马奈以她为模特创作了七幅色粉画和一幅油彩画，《秋天》就是其中唯一的油彩画作品。画面上呈现着她的四分之三角度侧面半身像，她身披皮毛大衣，丰腴的侧影突显于布满花纹的浅蓝色帷幔（其实是一件日式长袍）上。在马奈受病痛折磨的最后时光里，梅里是其最忠诚无畏的朋友。造化弄人，她最后也和艺术家一样，在51岁时骤然离世。

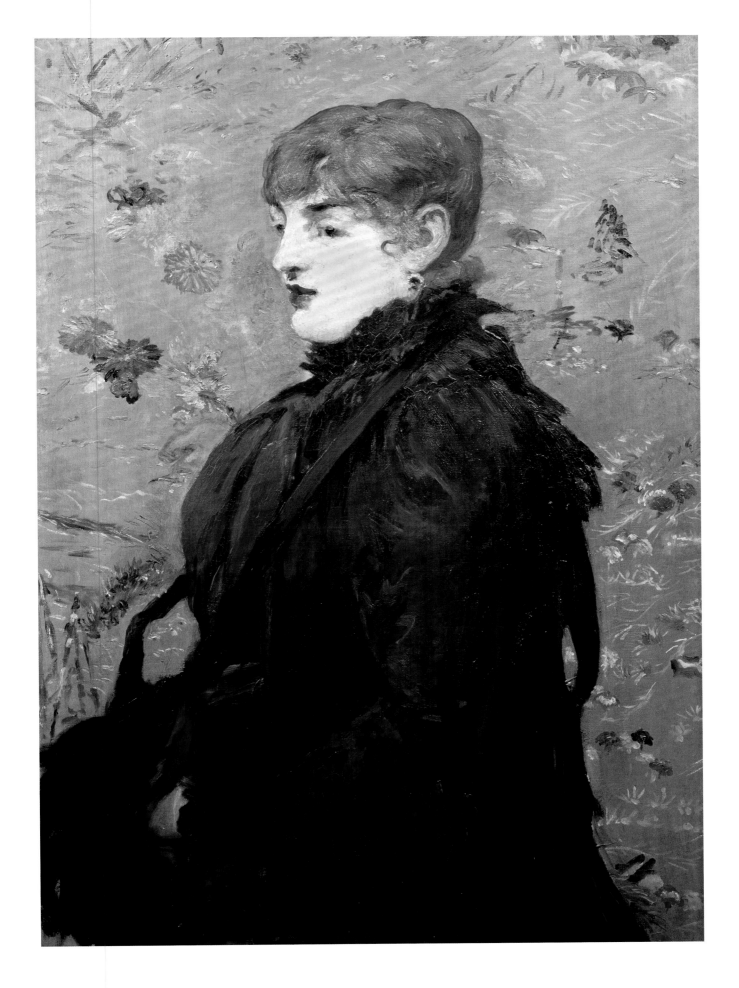

C

MANET 马奈

风景画

虽然马奈厌恶乡村，只钟情于都市，但这位出身巴黎名门的画家还是留下了少量的风景画。而他的印象派画家好友们正好相反，他们一刻不停地描绘着户外和乡野。在巴黎时，马奈仅描绘了几幅画室窗外的风景；之后，画家在19世纪60年代创作过若干海景画，以及少量威尼斯风景画；最后，他因病被迫禁足，只得在巴黎近郊涂画几幅花园景观。即使创作手法与印象派画家相似，马奈也从未在这些风景画中表达出他对光影和色彩的感受。

描绘大海的画家

马奈把在旅居布洛涅期间描绘的习作带回了巴黎，他或许就是在工作室里，根据带回的草图创作出了一些巨幅风景画。左页画作便是其中之一，呈现出渔船顺风航行，船上人头攒动的画面。正如这幅作品的别名所示，它还让人联想起美国南北战争期间发生的历史事件：1864年6月19日，隶属北方联邦的"卡尔萨基"号在瑟堡外海击败了南方联盟的蒸汽风帆战舰，这让整个法兰西为之欢呼雀跃。与马奈的大部分海洋风景画一样，此作中的大海占据了画布的四分之三，高悬的地平线将直耸的海面呈现在观者眼前，此种描绘方式毫无疑问地震惊了公众和评论界。马奈年轻时曾出海数月，他于1848年12月登上训练船"勒阿弗尔与瓜德罗普岛"号前往巴西。

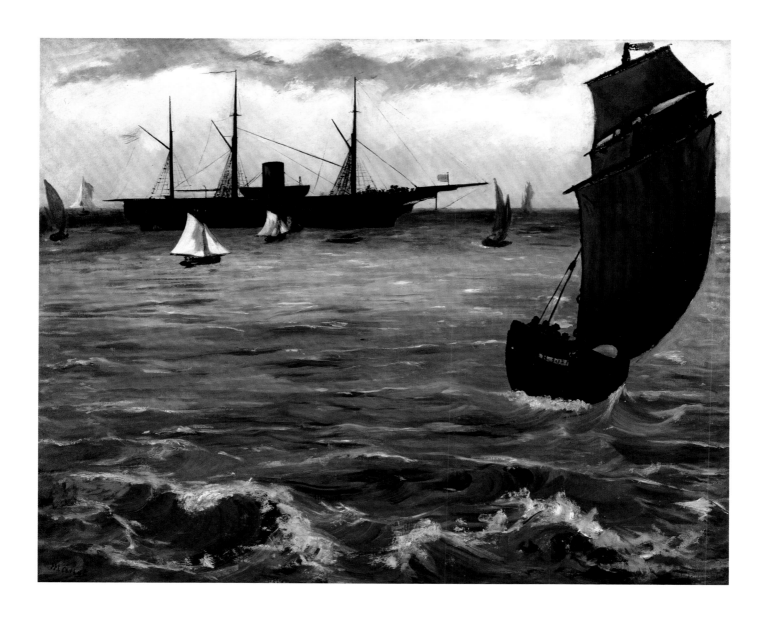

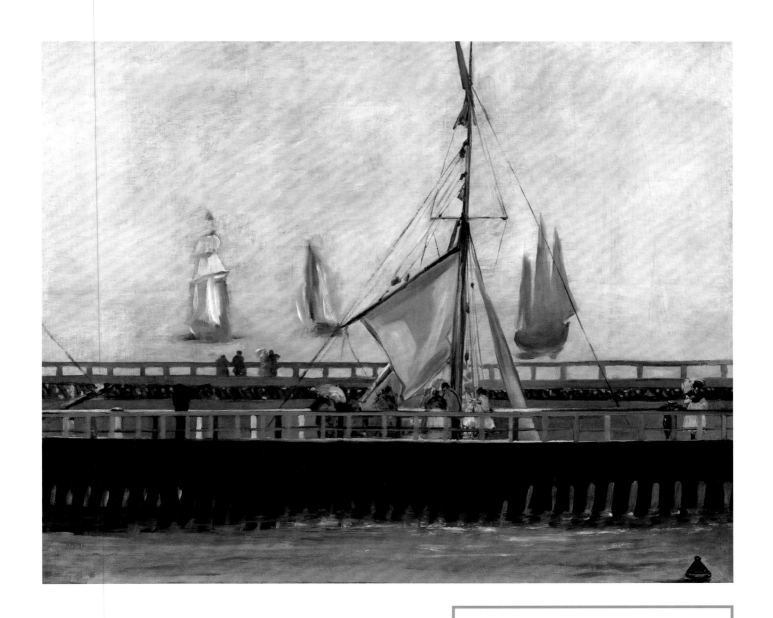

《滨海布洛涅的海堤》

1868 年　布面油彩画
高：59.5 厘米　宽：73.3 厘米
阿姆斯特丹　梵高博物馆

《顺风航行的渔船》或《"卡尔萨基"号在布洛涅》

1864 年　布面油彩画
高：81.6 厘米　宽：100 厘米
纽约　大都会艺术博物馆

威尼斯之旅

　　1875年秋天，马奈决定和画家詹姆斯·蒂索一起去威尼斯旅居一个月。他当时的创作方式是先在户外起稿，再回画室加工，这块画布上刮擦和修饰的痕迹仍旧清晰可辨：在右侧背景中，可以辨认出萨卢特教堂圆形穹顶的修改痕迹——原来较高位置处的穹顶被刮掉并改画在较低处。夏尔·托谢表示："马奈以此为题、满腔热情地进行创作！……船只驶过，水波荡漾，光影起伏。马奈惊叹道：'这就是些瓶底朝上漂浮于水面的香槟瓶啊！'"

《威尼斯大运河》

1875 年　布面油彩画
高：57 厘米　宽：48 厘米
私人收藏

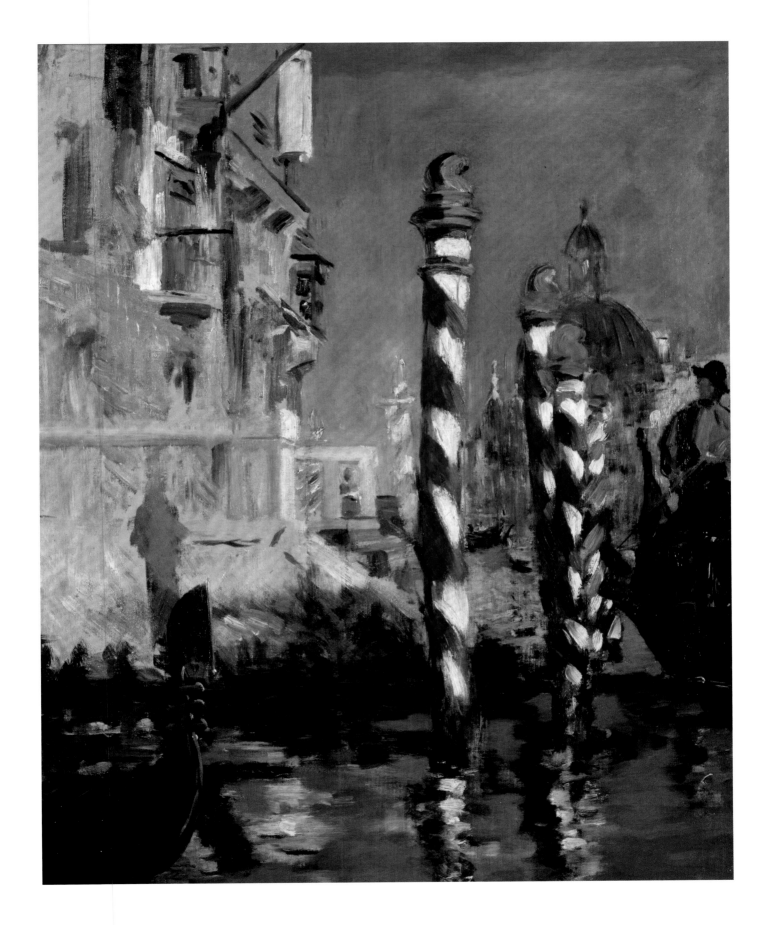

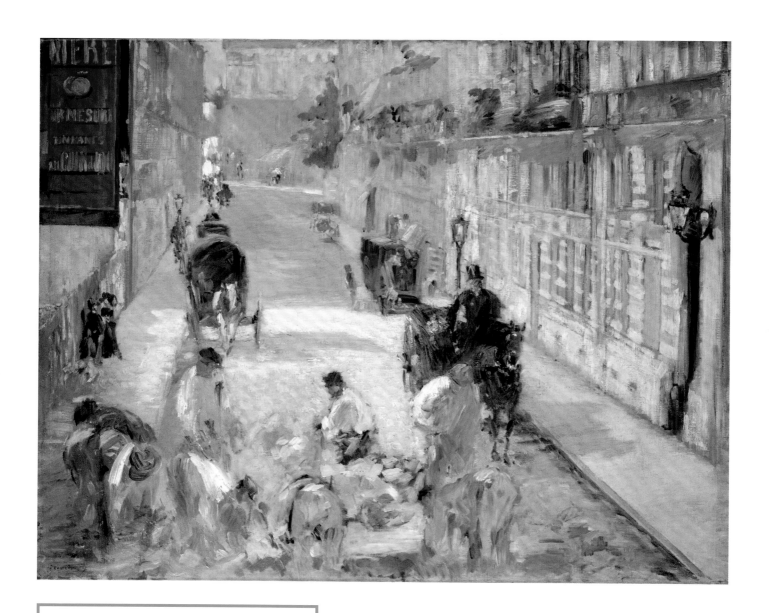

《莫尼耶街上的铺路工》

1878 年　布面油彩画
高：64 厘米　宽：80 厘米
剑桥　菲茨威廉博物馆

巴黎街道

这幅画是马奈在位于圣彼得堡街的工作室内创作的三幅莫尼耶（现在的贝尔内街）街景之一，笔触灵动洒脱，色彩丰富亮眼，与他格外欣赏的两位好友——印象派画家莫奈和雷诺阿——的风格如出一辙。但马奈迷恋的是街道上热闹的生活场景，在这幅画上，他让画面视角与街景几乎处于同一水平线上，并像往常一样，避免刻画开阔的天空，而是选择在近景处描绘由奥斯曼男爵主持的巴黎改建工程。画面上有铺路工人、四轮马车、马车夫、搬家工和行人，呈现出川流不息的街景，再现了巴黎生活的瞬间，笔触中没有流露一丝伤感。

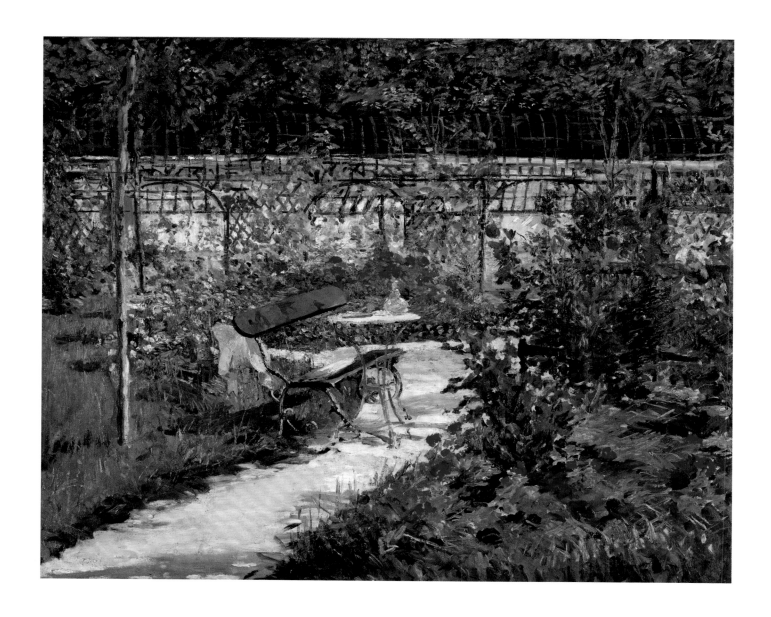

后期印象派风格的夏季花园景观？

这两幅画创作于马奈"身心俱疲"的生命末期，那时他因病被迫定居乡下。1880年6月5日，他在给阿斯特吕克的信里写道，这"乡村对被囚于此处之人来说毫无魅力可言"。1881年6月，他在凡尔赛接受治疗；1882年夏天，他在吕埃尔度过了人生最后的夏日时光。马奈身患梅毒多年，行走困难，只能携带画具到花园中写生取材。1881年7月底，他以忧郁和气馁的笔调写道："自从到凡尔赛以后，我对自己的健康状况不太乐观。……我觉得比在巴黎时更糟糕……或许会恢复过来吧。"

在没有预设底稿的两块画布上，画家以变幻莫测、挥洒自如的笔触尽情作画，用更为鲜亮的色彩营造出的光线氛围和空气效果，让这两幅作品的风格更接近印象派。但两幅画作构图稳定，层次分明，与他的印象派画家好友的作品又不大相同。画家虽然没有呈现天空，但赋予了这两个空无一人的花园一丝荒凉的微妙氛围。

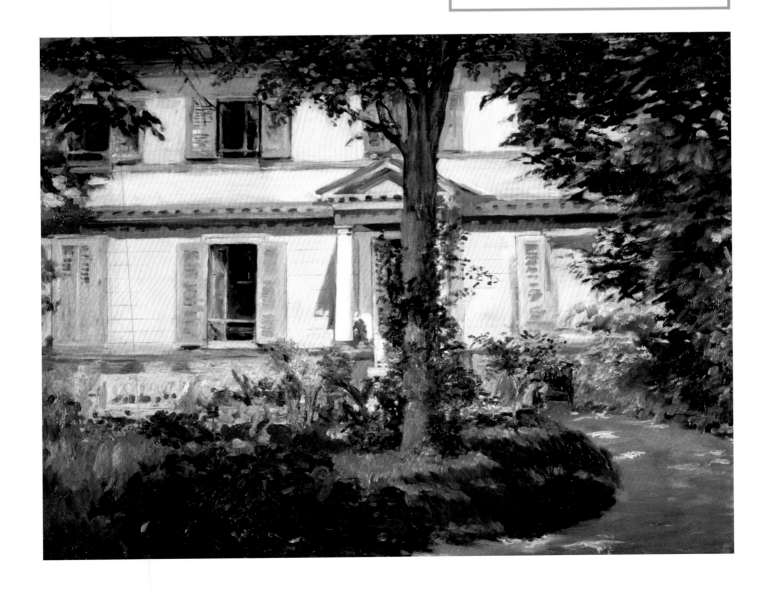

↘ D

MANET 马奈

静物画

除了有静物点缀的精美肖像画，马奈还创作了许多独立静物画，这些作品的风格与其他践行新绘画艺术的画家们的静物画非常类似，但不包括方丹-拉图尔和塞尚。在1864—1865年间，马奈创作了一系列以芍药花为主题的静物画，在人生的最后几年里又描绘了各种各样的花卉。另外，他还创作了一些呈现传统元素的静物画，作品不仅洋溢着17世纪荷兰和西班牙的绘画风格，还采用了18世纪法国绘画大师们共同喜好的画面元素。在七月王朝倾覆前的若干年里，夏尔丹的静物画逐渐受到评论界和收藏家的青睐，引起了一股静物画的新风潮，这对马奈的艺术创作产生了影响。

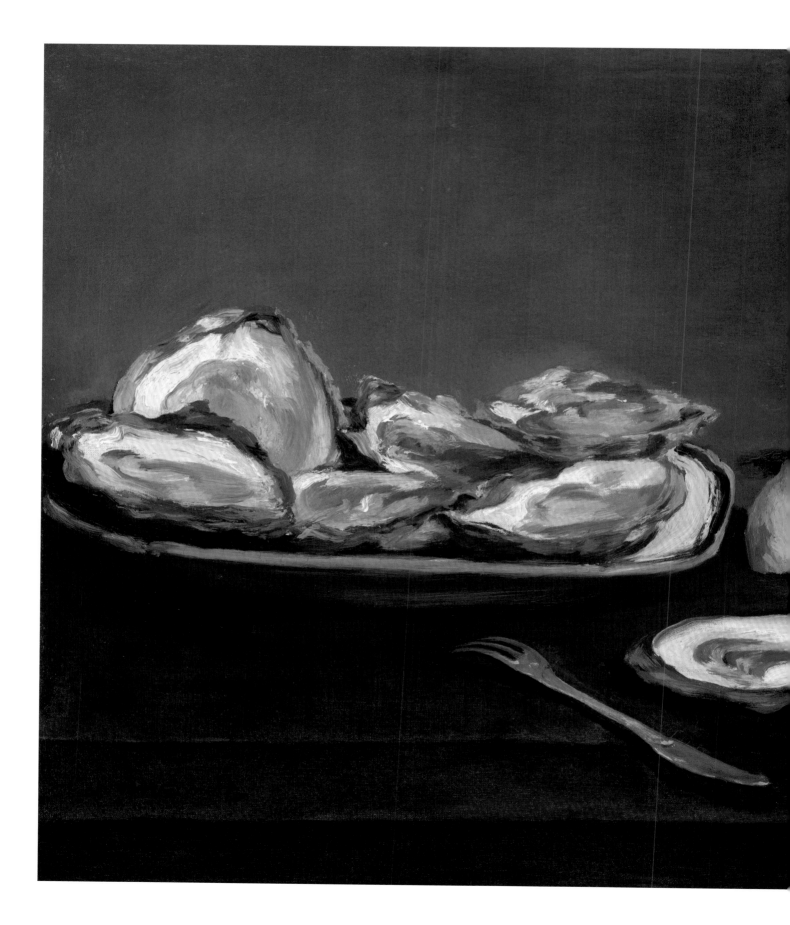

MANET　　　马奈

" 静物是画家的试金石。 "

—— 马奈

首幅静物画

对一名画家来说，最省力和最经济的绘画类型除了自画像，就是静物画。从《牡蛎》这幅画开始，马奈创作了一系列描绘鱼类、贝类和甲壳类的静物画。他以粗犷的笔触还原出贝壳的质地、彩陶的丝滑、柠檬的粗糙表皮和餐叉的金属光泽。

《牡蛎》

1862 年　布面油彩画
高：39.2 厘米　宽：46.8 厘米
华盛顿　美国国家美术馆

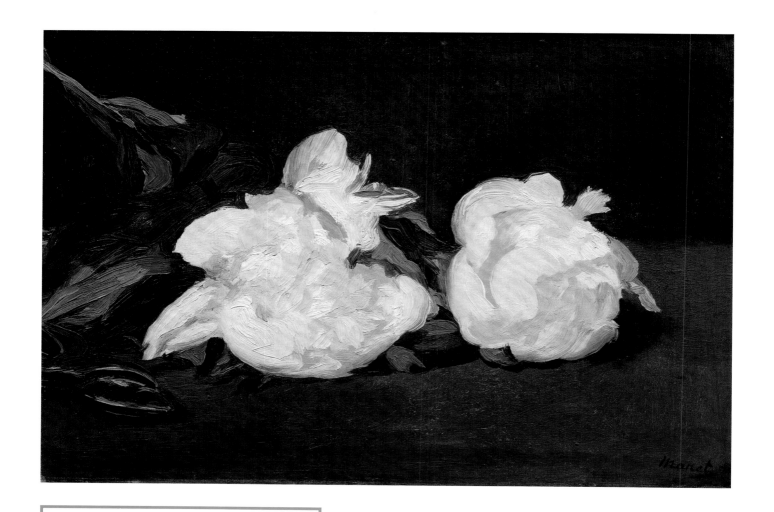

《白色芍药花》

1864 年　布面油彩画
高：30.5 厘米　宽：46.5 厘米
巴黎　奥赛博物馆

" 马奈画活了静物，
就算是最锲而不舍地公然诋毁他的反对者们
也会肯定他这种天赋。 "

——埃米尔·左拉

千姿百态的芍药花

马奈最爱芍药，据说他在热讷维耶的花园中亲手栽种了芍药花。1864—1865年间，马奈创作了多幅描绘芍药花的作品。在这些画里，芍药花或插在瓶中，或仿佛才摘下似的摆于桌上——修枝剪还摆在一旁。虽然评论界一直以来都不大欣赏马奈的作品，但对这些静物画的精湛技艺还是表示了肯定。

1865年2月，路易·马蒂内[1]在其位于意大利人大道26号的画廊中举行了一场展览。在看了马奈的芍药系列画后，托雷[2]承认这些"芍药习作"展现出了"无可争辩的生动与别致"；然后，在版画商人卡达尔坐落于黎塞留街的艺术品商店中举行了另一场展览，这次马奈展出了左页的画作。右页的《小台座上的芍药花瓶》具有更程式化的构图和更精雕细琢的处理，而左页这幅《白色芍药花》展现出截然不同的表达手法，画面结构更显自由随意。凋零的花瓣、低垂的花蕾以及桌上的残枝，寓意着摘下的花朵纵然能怒放，但也逃不开朝生暮死的结局。这幅画大概是对虚空画[3]传统主题的另类演绎。

1. 1814—1895 年，法国画家、画廊经营者和艺术品商人。
2. 1807—1869 年，法国艺术评论家和记者。
3. 一种具有象征意味的静物画，盛行于巴洛克时期。画中物品多与宗教、生死相关，表现人生的绝对虚无。

《小台座上的芍药花瓶》

1864 年　布面油彩画
高：93.3 厘米　宽：70 厘米
巴黎　奥赛博物馆

摆满水果的桌子

　　19世纪60年代，马奈创作了多幅静物画，这些画作呈现出食材堆叠的矫饰风格构图，并常为大尺寸画幅，与他后来的创作风格截然不同。在这些作品中，水果的摆放位置透露着巧思，它们的颜色、质地和大小既相互呼应又相得益彰，但有时也会形成鲜明对比，就像画中深色木桌与亮白桌布之间形成的强烈反差。斜向摆在桌面上的餐刀，置于桌子边的餐盘，带有折叠痕迹的锦缎花纹桌布，这些画面元素继承了静物绘画的传统，明显借鉴自17世纪北方画派的荷兰大师们。

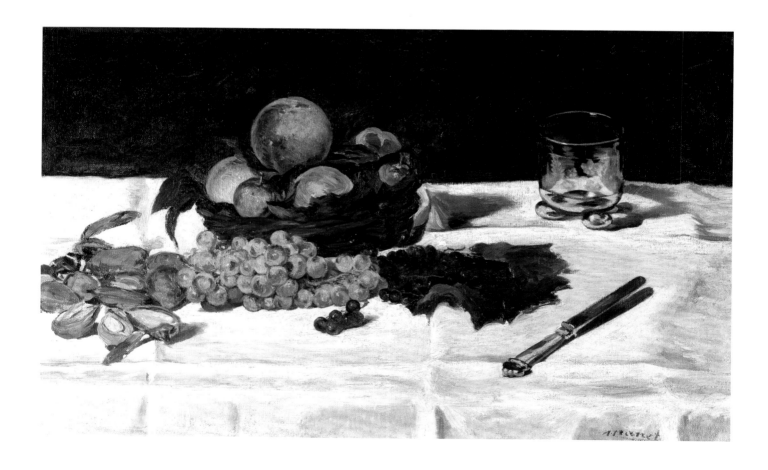

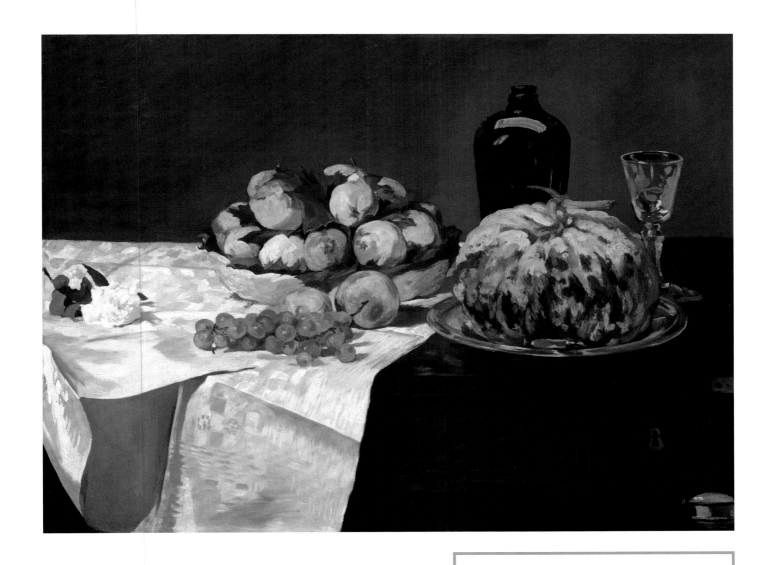

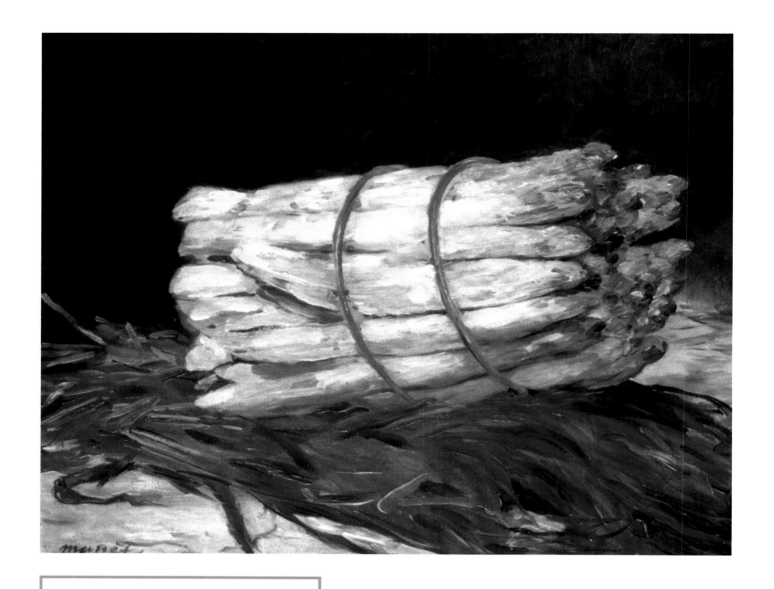

《一捆芦笋》

1880 年　布面油彩画
高：44 厘米　宽：54 厘米
科隆　瓦尔拉夫-里夏茨博物馆

马奈的才智和魅力

1880年，普鲁斯特的朋友夏尔·埃弗吕西——银行家、收藏家和《美术报》老板——以800法郎的报价，向马奈订购了一幅以"一捆芦笋"为题的作品。在这幅画中，画家将一捆新鲜的芦笋摆在绿油油的叶子上，轮廓清晰地显现于暗色背景前。在交付画作时，埃弗吕西十分满意，付给艺术家1000法郎作为酬劳。为此，马奈决定送他一幅描绘单根芦笋的小画以示感谢。马奈生性风趣又才智过人，这次也不例外，他在送给埃弗吕西的画上附了这样一句话："您的那捆芦笋里少了一根。"在这幅小画上，一根芦笋斜放于画布下方，横向分割了整个画面，大理石台面占据了剩余的大部分空间，淡紫色和灰色的大理石花纹与孤零零的芦笋相互呼应。乔治·巴塔耶写道："这不是一幅千篇一律的静物画，画面上除了静物，还洋溢着生机。"

《芦笋》

1880 年　布面油彩画
高：16.9 厘米　宽：21.9 厘米
巴黎　奥赛博物馆

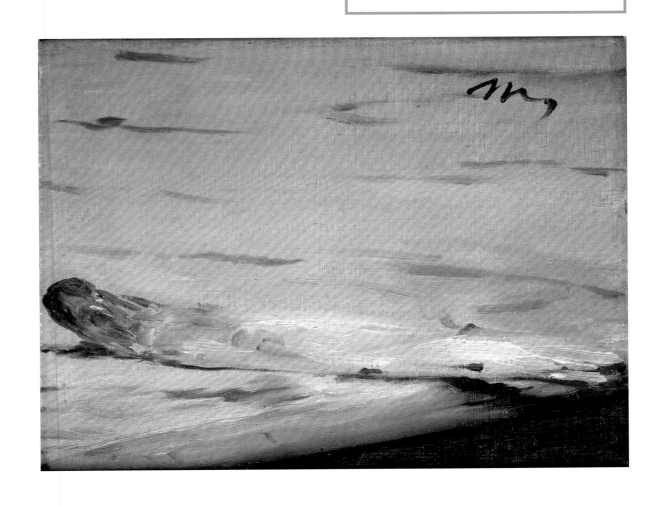

纯粹的题材

　　马奈在48岁时，创作了这幅与《芦笋》尺寸相似的小画，现收藏于奥赛博物馆内。他的生命已经时日无多。多年以来，他舍弃繁复构图，转而采用小型画幅，描绘的对象也只是几个水果（有时甚至只有一个）。其实，他早在19世纪60年代就描绘过若干幅类似作品，或是把水果摆在盘中（如右侧画作所示），或是放入篮内。他画笔下的水果种类繁多，有苹果、梨、草莓、桃子、橘子、柠檬、甜瓜和李子等。他喜爱描绘这些常见的水果，以简洁笔法将之还原，呈现出它们鲜活亮眼、简单质朴的外观，让人联想起夏尔丹的艺术风格。马奈的肖像画和静物画中经常出现颜色鲜黄、泛着光泽的柠檬，而它也是画家尊崇的荷兰和西班牙静物画里的常见元素。

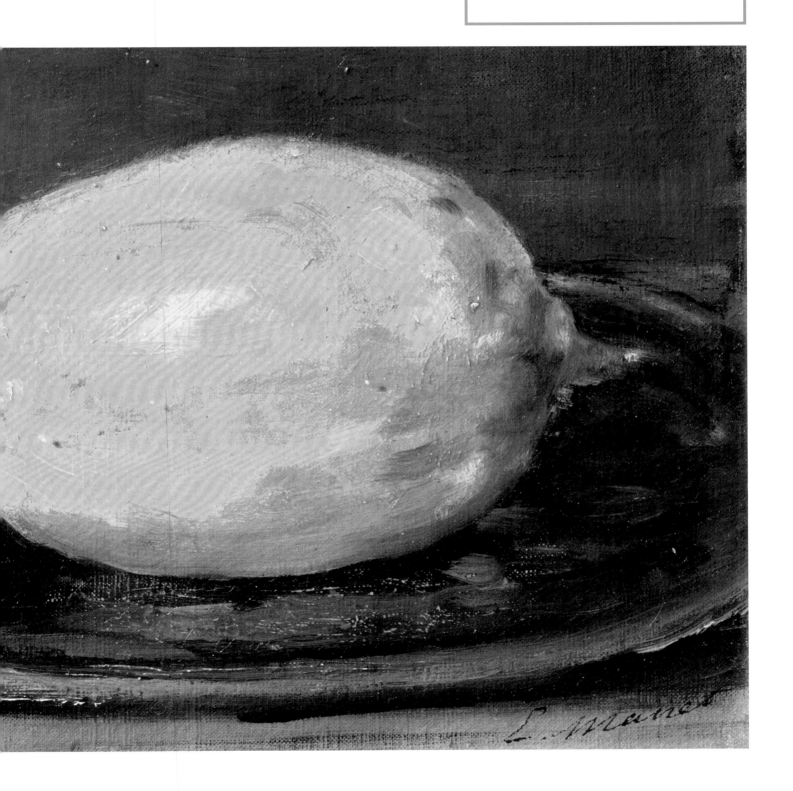

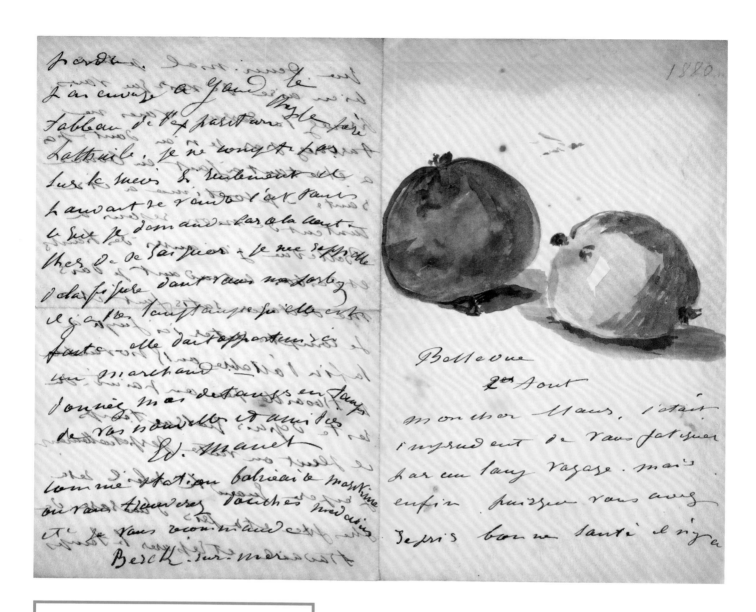

《致欧仁 · 莫斯的信》（绘有两个李子的插图）

1880 年　在犊皮纸上，用水彩、羽毛笔和墨水作画
高：20.1 厘米　宽：24.8 厘米
纽约　大都会艺术博物馆

诚挚又绝妙的信件

从1880年夏天开始，马奈为了治疗梅毒引发的感觉性共济失调症状，在贝勒维小镇加尔德街41号的小屋中住了五个月。他因病备受煎熬，每天四五个小时的熏蒸浴疗法让他精疲力竭。因此，他在那段时间里给亲朋好友写信并添绘水彩插画聊以慰藉——可以确定他从那个夏天开始寄出了四十多封信，并保持写信的习惯，直至离世。他在寄给友人们的信笺上，以轻盈的笔触速写肖像、女性饰物、油盏、旗帜和数量繁多的其他静物作为装饰，收信人包括布拉克蒙、莫斯、富尔、黑希特、玛尔特·奥斯谢德、朱尔·吉耶梅以及他后期最钟爱的两位模特伊莎贝尔·勒莫尼耶和梅里·洛朗。李子、桃子、樱桃、苹果、栗子、巴旦杏、玫瑰、犬蔷薇、康乃馨、长春花、金鱼草或牵牛花，这些水果、花草或是采摘自他的花园，或是来自友人的寄赠，全都被画家描绘进一幅幅水彩画中。插画着色浅淡，仿佛浮于纸面，与字迹飘逸的手稿相映成趣。

目前仅存两封马奈写给画家欧仁·莫斯的信，左页信件就是其中之一，在这封信里，马奈关切地询问对方的健康状况，并由此提到了自己——"我也是时好时坏"，还讲到了他的作品《在拉蒂耶老爹餐厅里》在根特的展出。更多时候，他信件的内容更类似轻松风趣的闲聊，尤其体现在他寄给自己深爱并仰慕的女性和他喜欢的人的信里。马奈在人生的最后几个月里，寄出的信件满溢友爱、情意深重，又常伴着感伤情绪。

装饰性画作

19世纪70年代末，马奈似乎考虑过要创作一组大型装饰风格作品。1881年夏天，画家在凡尔赛描绘了四幅大小几乎相同的系列装饰风格画作，右页画作就属于其中之一，这只野兔犹如战利品一样被悬挂于窗外。两年前，他曾给巴黎市政委员会寄出一封信，自荐为新市政厅的会议厅承担装饰工作，他还绘制了多幅巴黎市的平面图，但这封信一直杳无回音。

虽然这幅作品与法国绘画传统一脉相承——夏尔丹早已演绎过此类题材，且马奈在1866年曾创作过一幅传统风格的画作《兔子》，但是《野兔》的构图略显随意，笔触急促又简洁，使画面显露出具有马奈特色的印象派风格。

" 他用扁平化的塑形方式，淡化了画面的景别，
赋予了静物和各种描绘对象一种独特的质感。 "

—— 雅克·埃米尔·布朗什《画家之言》，1919年

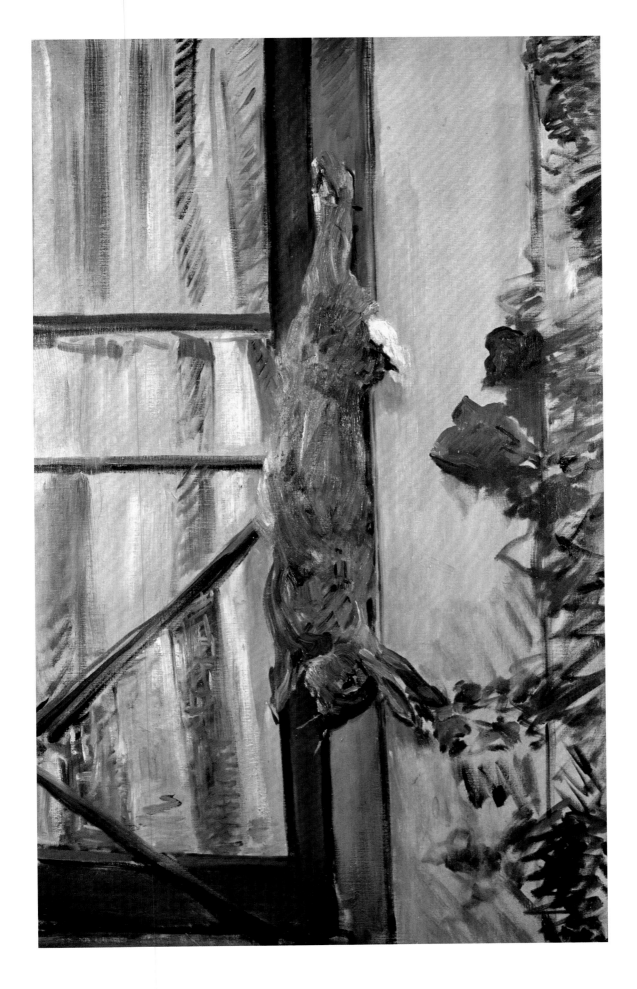

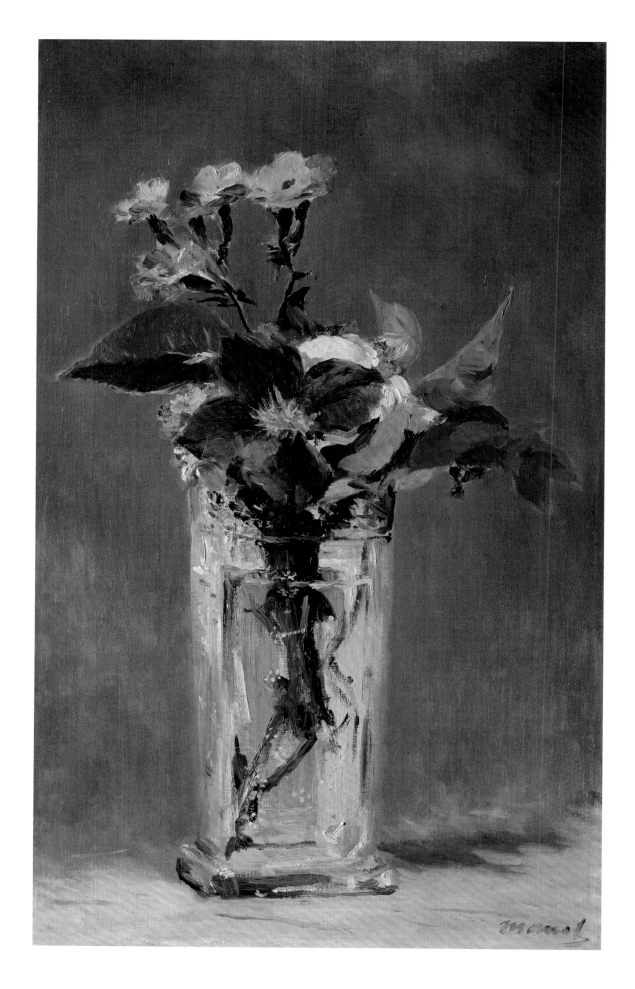

MANET

马奈

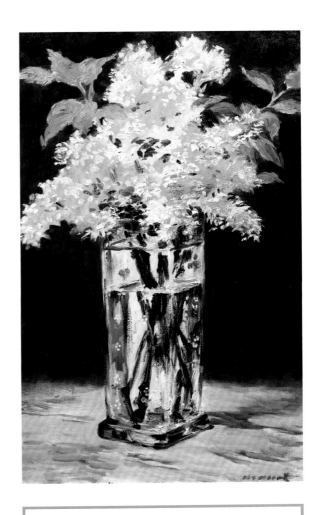

犹如水彩画般轻盈流畅的作品

在生命历程的最后几个月里，马奈病魔缠身，只能待在乡下或家中。在此期间，他创作了二十来幅风格质朴的花束静物画，他画笔下的花朵或是采摘自花圃，或是来自亲朋好友的赠礼。"我喜欢花，白丁香和玫瑰尤甚。您为我寄来了永不凋谢的花朵，让我欣喜雀跃。每每想到这位伟大的艺术家能为我再次提笔作画，我便十分自豪。我希望他的创作不仅限于此，期盼着下次展览他能为我们带来他那些别出心裁、引人瞩目的作品。更让我开心的是，对马奈夫人来说，这美丽的花束应该是她深情眷恋之人身体趋向康复的有力证明。"（吉内芙拉·于罗·德·维尔纳夫[1]，1882年11月3日）

犬蔷薇、丁香、铁线莲、三色堇、玫瑰和康乃馨再一次出现在画家笔下，插放在透明花瓶中的花束，交错的根茎，点缀着白色和金色几何花纹的水晶瓶，就是这两幅尺寸相仿的画作所描绘的全部。两个花瓶好似都摆在大理石桌上，轮廓突显于展现微妙色彩渐变的背景上。这两幅画创作于艺术家临终之前，他以感性且松弛的细碎笔触，还原出花朵的千姿百态，仿佛展现出他人生中经历的无数鲜活的瞬间。

1883年4月3日，马奈因病卧床不起。4月30日，年仅51岁的他永远地离开了。如德加所言："他比我们想象的更伟大。"

马奈

约1867年

费利克斯·纳达尔 摄

画家年表

1832 年　1 月 23 日，爱德华·马奈出生于巴黎，他的父亲奥古斯特·马奈（1797—1862）是司法部的高级官员，母亲欧仁妮-德西蕾·富尼耶（1811—1895）是驻斯德哥尔摩的外交官之女。马奈有两个弟弟，分别是 1833 年出生的欧仁和 1835 年出生的古斯塔夫。

1844—1848 年　马奈进入罗兰学院学习，他在学校里结识了安托南·普鲁斯特（1832—1905）。

1848—1849 年　在经历首次海军军官学校会考失利后，马奈于 12 月 9 日登上驶向巴西的训练船"勒阿弗尔与瓜德罗普岛"号，并于 1849 年 2 月 4 日抵达里约热内卢。返回法国后，他参加的第二次会考再次以失败告终，于是父母同意他成为职业艺术家，条件是必须接受扎实的艺术培训。马奈与苏姗娜·勒恩霍夫（1830—1906）相识，她当时是画家两个弟弟的钢琴教师。

1850 年　马奈进入托马斯·库图尔的工作室学习绘画，直至 1856 年 2 月结束学画生涯；在此期间，他游历四方（德国、荷兰、捷克斯洛伐克、奥地利和意大利），并参观了各大美术馆。

1852 年　1 月 29 日，苏姗娜·勒恩霍夫的儿子莱昂-爱德华·克尔拉出生，他也被称为莱昂·克尔拉-勒恩霍夫（1852—1927）。

1856 年　马奈搬到位于拉瓦锡街的独立工作室，并与动物画家巴勒鲁瓦共用这间工作室。

1857 年　11—12 月，他旅居佛罗伦萨，临摹了安德烈亚·德尔·萨尔托的壁画作品。

1859 年　他结识了德加。他的工作室从拉瓦锡街搬到了维克图瓦街。

1860 年　在助手（就是《拿樱桃的男孩》中男孩的原型）于工作室内自缢身亡后，马奈搬离了维克图瓦街，新的工作室坐落在杜艾街。他和苏姗娜以及莱昂一起定居巴蒂尼奥勒区。

1861 年　他将工作室搬到了居约街 81 号，并在这间

工作室工作至 1870 年。

1862 年　他成为由卡达尔和舍瓦利耶领导的蚀刻师协会的成员，该协会发行过他的许多蚀刻版画作品。9 月 25 日，他的父亲去世。

1863 年　3 月，他在马蒂内画廊展出了 14 幅作品。5 月，他在落选者沙龙上展出了包括《草地上的午餐》在内的多幅画作。10 月 28 日，他与苏珊娜·勒恩霍夫在荷兰结婚。

1864 年　1 月，马奈为方丹-拉图尔的画作《致敬德拉克洛瓦》担任模特。

1865 年　1 月，他度过了一段心灰意冷的日子，在这段时间里，他损毁了许多自己的作品。8 月，他启程前往西班牙。

1866 年　5 月，左拉在《大事纪报》中撰文捍卫自己对沙龙展的看法；公众混淆了马奈和莫奈的作品[1]。

1867 年　5 月，世博会展览期间，马奈在阿尔玛陈列馆内自费组织了一次特展，共展出 50 幅作品。6 月 19 日，皇帝马克西米利安在墨西哥被枪决。9 月 2 日，他出席了波德莱尔的葬礼。

1868 年　夏天，他和家人一起在滨海布洛涅度假。他暂居伦敦，期盼着能在次年于伦敦举办画展。

1869 年　左拉在 2 月 4 日发行的《论坛报》上撰文为马奈辩护。埃娃·冈萨雷斯成为他的学生和模特。

1870 年　3 月，他成为官方沙龙筹备委员会的一员，该委员会的成立旨在改变沙龙评审委员会的择画标准，同时他还起草了一份展出画家和作品的名单。9 月，在普鲁士军队步步逼近的危急时刻，他将家人送至奥洛龙-圣-玛丽，并关闭了位于居约街的工作室，然后将 13 幅作品寄存在迪雷家中。11 月，他像德加一样，加入了国民自卫军。

1871 年　2 月，他在比利牛斯山区与家人团聚，待至 5 月才返回巴黎。8 月，因他意志消沉，医生建议他出游散心，所以暂居布洛涅。

1872 年　1 月，迪朗-吕埃尔向他购买了约 20 幅作品，其中的部分画作曾经由法国艺术家协会组织在伦敦展出。5—6 月，他旅居荷兰（哈勒姆和阿姆斯特丹）。7 月，他将工作室迁至圣彼得堡街 4 号。

1873 年　7 月，他前往奥帕尔海岸。11 月，男中音歌唱家富尔购买了 5 幅他的作品。

1874 年　5 月，在纳达尔家中举行的首次印象派画展开幕。8 月，他在热讷维耶的乡间别墅度假，他经常从热讷维耶到阿让特伊去拜访莫奈。12 月 22 日，欧仁·马奈与贝尔特·莫里索结婚。

1876 年　4 月，因马奈屡次落选官方沙龙展，所以他通过开放自己的工作室，展出落选画作和其他作品作为回击；参观者包括梅里·洛朗等人。

1877 年　3 月，他通过将自己收藏的两幅莫奈作品和一幅西斯莱作品借给主办方，来支持第三次印象派展览。

1878 年　马奈策划了一场展出 100 幅作品的特展。他和家人定居圣彼得堡街 39 号，他将位于圣彼得堡街的工作室租给了瑞典画家罗森，并把自己的工作室搬到了阿姆斯特丹街 70 号。

1879 年　4 月，他最后一次搬迁工作室，新工作室坐落在阿姆斯特丹街 77 号，他向巴黎市政委员会自荐为新市政厅的会议厅进行装饰工作。

1880 年　1 月，《处决马克西米利安》在纽约和波士顿展出；他的健康状况日益恶化。4 月，沙尔庞捷夫人在《现代生活》周刊[2]开办的艺术画廊为马奈的新作组织了一场特展。他在贝勒维久居数月以疗养身体。

1881 年　6 月，他定居凡尔赛静养和治病。12 月，他被授予"法国荣誉军团勋章"。

1882 年　1 月，他病情加重。7—10 月，他在吕埃尔定居。9 月 30 日，他拟定遗嘱，指定苏珊娜为他全部财产的受馈赠人；若她过世，莱昂将成为顺位继承人；他委托迪雷为其遗嘱执行人。

1883 年　4 月 20 日，马奈的左腿被截肢，4 月 30 日，马奈逝世；5 月 3 日，他被安葬在帕西公墓；为他送葬的人有安托南·普鲁斯特、埃米尔·左拉、菲利普·比尔蒂、阿尔弗雷德·史蒂文斯、克劳德·莫奈和泰奥多尔·迪雷。

1. 1866 年，莫奈的肖像画作品《绿衣女子》入选官方沙龙展，但当时很多人把他的名字和莫奈的名字混淆了，公众误以为这是马奈的作品，都前来观看。
2. 《现代生活》周刊由沙尔庞捷夫人的丈夫乔治·沙尔庞捷创办。沙尔庞捷夫人是当时著名的艺术收藏家。

慕尼黑

新绘画陈列馆

P23 《工作室的午餐》，1868 年

英国

加的夫

威尔士国家博物馆

P105 《野兔》，1881 年

剑桥

菲茨威廉博物馆

P86 《莫尼耶街上的铺路工》，1878 年

伦敦

考陶尔德艺术学院画廊

P42 《女神游乐厅的吧台》，1882 年

比利时

图尔奈

图尔奈美术博物馆

P32 《阿让特伊》，1874 年

P40–41 《在拉蒂耶老爹餐厅里（户外）》，1879 年

葡萄牙

里斯本

古尔班基安基金会

P48 《拿樱桃的男孩》，约 1858 年

卡洛斯提·古尔班基安博物馆

P22 《肥皂泡》，1867 年

巴西

圣保罗

圣保罗艺术博物馆

P61 《艺术家》或《马塞兰·德斯布廷肖像》，1875 年

丹麦

哥本哈根

新嘉士伯艺术博物馆

P46 《喝苦艾酒的人》或《哲学家》，1858—1859 年

荷兰

阿姆斯特丹

梵高博物馆

P83 《滨海布洛涅的海堤》，1868 年

挪威

奥斯陆

挪威国家美术馆

P72–73 《温室里的马奈夫人》，约 1879 年

日本

东京

石桥美术馆

P74 《戴无边圆帽的自画像》，1878—1879 年

私人收藏

纽约

P75 《手持调色盘的自画像》，1879 年

不详

P50 《男孩与狗》，1860—1861 年

P65 《紫罗兰花束》，1872 年

P77 《长椅上的少女》，约 1879 年

P85 《威尼斯大运河》，1875 年

P88 《我的花园》或《长椅》，1881 年

图书在版编目（CIP）数据

马奈：真实的深度 / (法) 弗朗索瓦丝·培尔著;
李磊译. — 北京：北京联合出版公司, 2020.9（2021.12重印）
（纸上美术馆）
ISBN 978-7-5596-4330-8

Ⅰ. ①马… Ⅱ. ①弗… ②李… Ⅲ. ①马奈(Manet,
Edouard 1832-1883) – 绘画评论 Ⅳ. ①J205.565

中国版本图书馆CIP数据核字（2020）第106756号

MANET : La vérité sans artifice
©2018, Prisma Media
13, rue Henri Barbusse,
92624 Gennevilliers Cedex
France

马奈：真实的深度

作　　　者：[法]弗朗索瓦丝·培尔
译　　　者：李磊
出　品　人：赵红仕
责　任　编　辑：夏应鹏
策　　　划：北京地理全景知识产权管理有限责任公司
策　划　编　辑：董佳佳
特　约　编　辑：赵云婷
营　销　编　辑：石雨薇
图　片　编　辑：贾亦真
书　籍　设　计：何　睦　李　川
特　约　印　制：焦文献　李丽芳
制　　　版：北京美光设计制版有限公司

北京联合出版公司出版
（北京市西城区德外大街83号楼9层 100088）
北京联合天畅文化传播公司发行
北京华联印刷有限公司印刷 新华书店经销
字数：60千字　635毫米×965毫米　1/8　印张：14
2020年9月第1版　2021年12月第2次印刷
ISBN 978-7-5596-4330-8
定价：98.00元